這本有要訣！ Get the Point of Watercolor

20分鐘就上手！
淡彩人物速寫

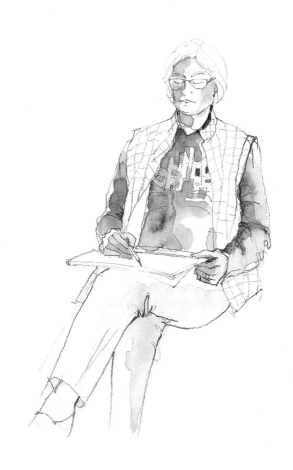

三悅文化

● 序言―人物寫生的魅力― ●

　　有關寫生的題材雖然很多，但如果要依序列舉出其難易度時，多數人會回答1.人物2.風景3.靜物，為什麼一般均會認為人物寫生最困難呢？我認為其理由如下：

　　原本人體就是在我們日常生活中常會見到的，因此在腦海中無意中會輸入人體全體的尺寸和比例(proportion)等的資訊，因此在畫畫時素描稍微有些破綻，雖然不知理由為何，但任何人均可馬上辨認出「此畫有些奇怪」，特別尚未熟練人物的畫法時，當描繪的線條有破綻而馬上被欣賞者識破且指出，畫者本人會感覺十分不舒服，因此不想再畫了……，根據我的推測，這是對人物寫生敬而遠之的理由。

　　至於風景寫生被列為第二困難之理由，可能是因為它是描繪人口相當多的領域，的確和人物寫生相比，其對象物又遠又廣大，且視野可擴展到多方面，因此即使有一些破綻也容易被遮蔽。但如果極端地來說，無論是風景或人物，在我們的眼中所看到的對象均是基於視覺法則被我們的大腦所認識，因此無法刻意加以變形，它是屬於被約定好的尺寸、法則的世界。這並不是什麼困難的理論，而是按照所看的情形描繪出來，答案只有一個，正確的線條也只有一條，這即是風景寫生和人物寫生的共通點。

　　幸好在我的周圍有很多描繪風景寫生畫的朋友，他們都是自然地從風景寫生畫轉而朝向人物寫生畫的方向去發展的，當然並不是馬上就能熟練，要到精通的地步還是很漫長且困難的。但在有限的時間內觀察模特兒，意識到前後線條的關係、人體的平衡，忠實地把立體三度空間的對象畫成平面二度空間時，這

 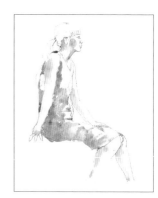

時和模特兒的陌生感也能消除，且從作品上可了解模特兒的狀況，有時也能看出其人生的變化與起伏。換句話說，在描繪時超越了實際測量的距離，縮短內在心靈的距離，當然是件快樂的事。如果能把這些表現出來，就可以品嘗到筆墨難以形容的充實感和喜悅。當我和朋友共享此一樂趣時，也就是站在20分鐘人物寫生的教室當中。

還有另一個快樂描繪的理由是在我的教室內，並非聘請職業的模特兒，而是由朋友之間輪流擔任模特兒角色，任何人均可在此輕鬆地享受成為「令人嚮往的模特兒」之樂趣。不知是否是因為熟識的人們相互地在放鬆的氛圍中，才能如此舒暢又愉悅地作畫。因此當初強烈排斥「不太會畫人物」的他們，如今已成為能積極享受人物寫生之樂趣，也可以說是「上癮了！」而我想讓更多的人們了解「對人物寫生上癮」的滋味為何，這也是編製此書的緣起。

由於平均壽命的延長，同時在大力推薦終生學習的現代社會，中老年人超乎意想地活力充沛，在各風景名勝或稍微優美之地，常常可以看到那些人享受著寫生樂趣之姿態。我們並沒有打算要報考美術大學，同時也沒有擁有想當大畫家的野心，只不過是為了想讓人生更快樂、豐饒才去畫畫。既然如此，把在旅行途中的風景加以素描；在短時間內對身邊的人加以寫生，都是相當令人喜悅之事，不是嗎？風景寫生很好，人物寫生也很好，如果本書能使各位對人物寫生開始產生興趣，那也就達到我的教學目的了。

20分鐘……，聽起來好像很短，但其實已經足夠了。

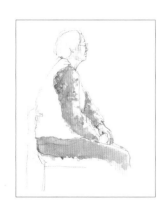
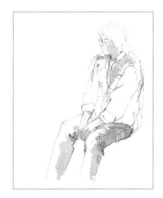
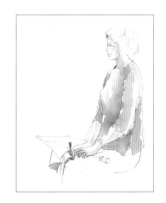

● 目　録 ●

第３章　人人均可成為模特兒

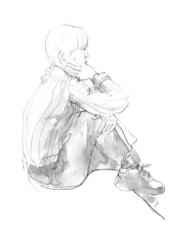

給各位讀者

　　在本書中是把「Croquis速寫」和「Sketch寫生」之說法，大致上視為相同之意。原本「Croquis速寫」為法語，而「Sketch寫生」為英語，而這兩者均是依靠迅速描繪對象的臨場性之習作，或簡單的略圖之意，但有時會把小品寫生稱為「Sketch寫生」，至於略圖、速寫畫則稱為「Croquis速寫」而分別使用。若按照此例，在本書中的作品全部均相當於「Croquis速寫」，但為了使各位更能產生親切感，在文字敘述時，也會提到「Sketch寫生」。

● 因為是在20分鐘之內 ●

　　在本書中介紹的所有作品例子，都是在20分鐘內描繪完成的作品。因為是在20分鐘之內，才能如此有氣勢地以輕快的線條和淡淡的色彩把模特兒畫得如此生動逼真，完成了既明朗俐落又清爽的作品。而在描繪熟識的人們當中，不知不覺地對於不擅長人物寫生的觀念也會消失不見。

　　來吧！你也開始來挑戰吧！

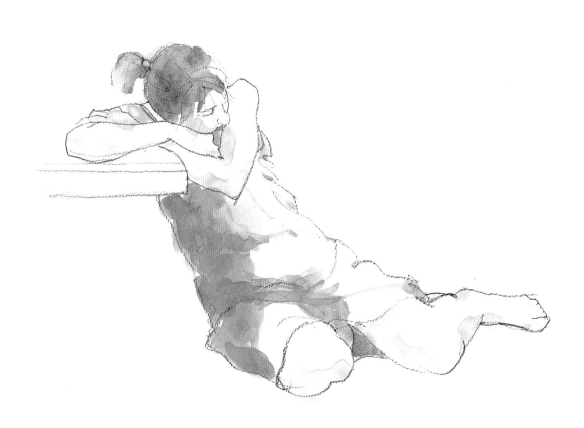

　●採用坐姿而只把上半身依靠在椅子的高度上之姿勢。雖然這是令人十分想要描繪的姿勢，但執行起來卻相當困難。衣服下襬稍微有一些凌亂的樣子是否有表現出來呢？

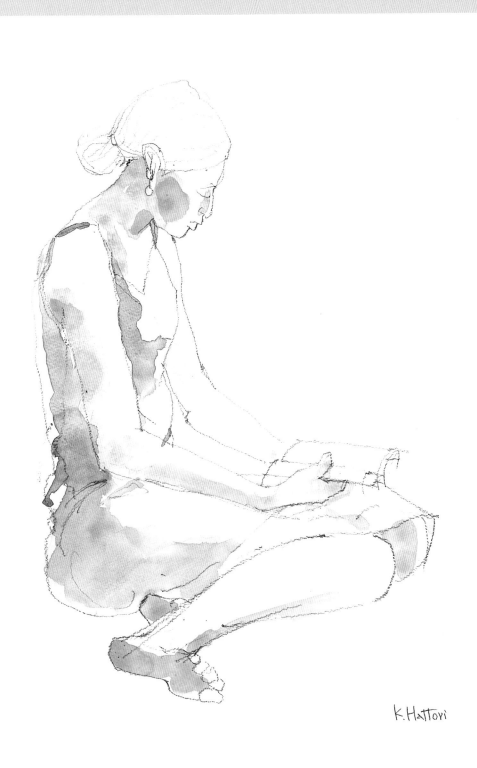

K.Hattori

●這是模特兒在休憩中的姿勢。在休憩時間的消遣方法中最多的是閱讀書籍，其次是喝寶特瓶飲料，或進行輕度的伸展操，或戴耳機聽音樂等的各種活動。

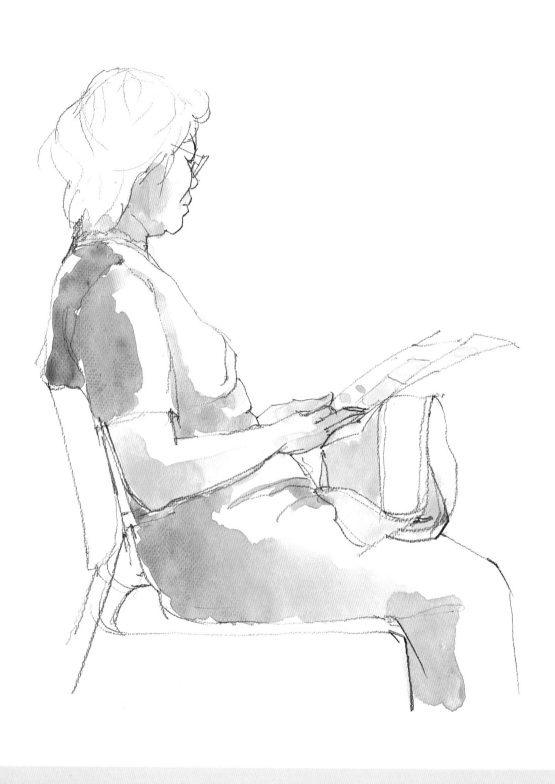

●這位模特兒在描繪當時還胖胖的，之後因瘦身成功，現在變苗條多了，因此想再次請她當模特兒！此一姿
勢非常自然我很喜歡。

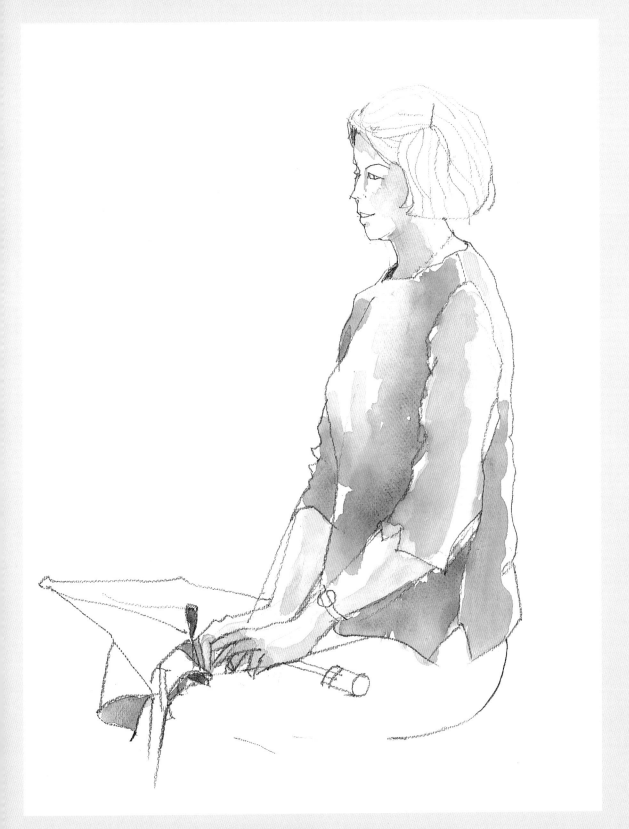

●初次嘗試以摺疊傘當作小道具。由於模特兒表情看起來很平靜，在有些單調感之下添加了一把摺傘，想描繪出變成具有動感之姿勢出來。這是最近的一幅作品。

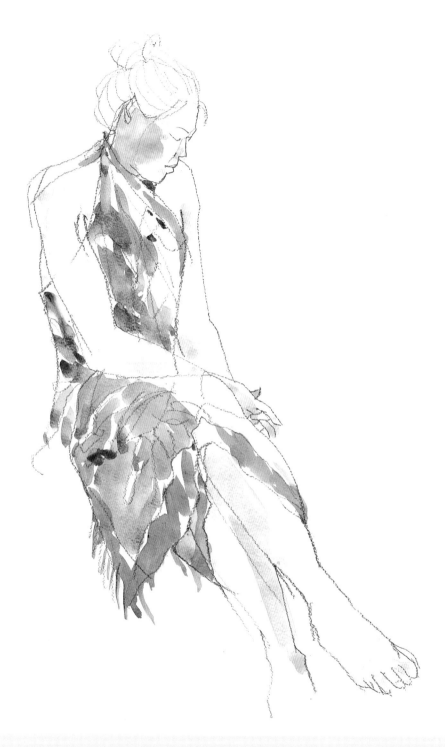

●這位是專業的模特兒。畫完裸體姿勢後，在休憩時間披上衣服的姿勢。這件衣服可能是泳袍吧！從顏色、圖案以及下襬的流蘇樣式看來，令人聯想到熱情開放的南國情調。

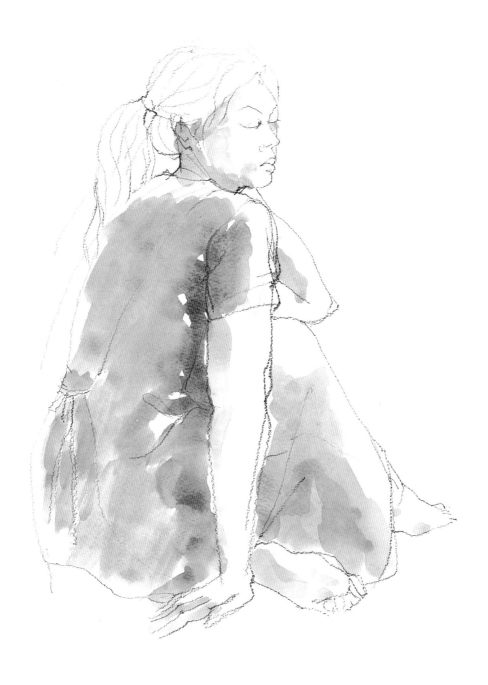

●這姿勢令人聯想到「左手指尖不知擺何種姿勢呢？」，「閉目不知在想些什麼？」真想一窺其腦中想法的作品。

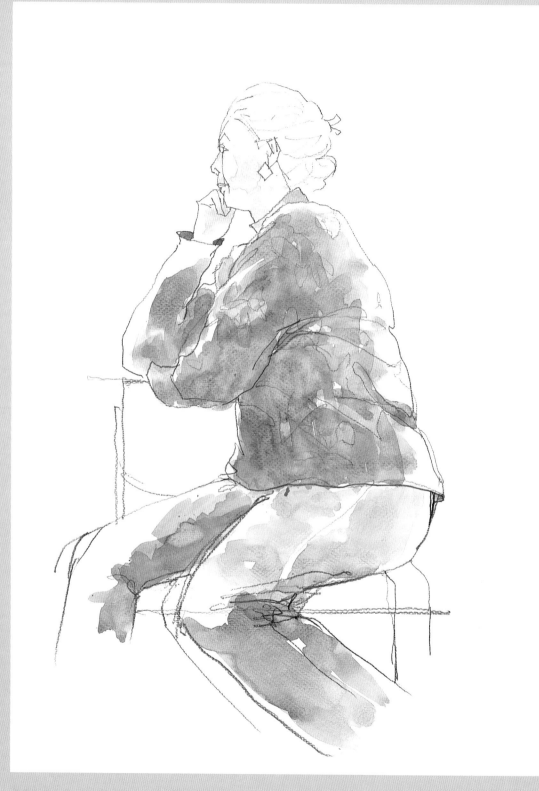

●對她而言，這是她第一次當模特兒之日。她果斷且迅速地決定好姿勢，她想表現把上半身的體重稍微依靠在椅背般之風情。她本人說：「這才像我！」。

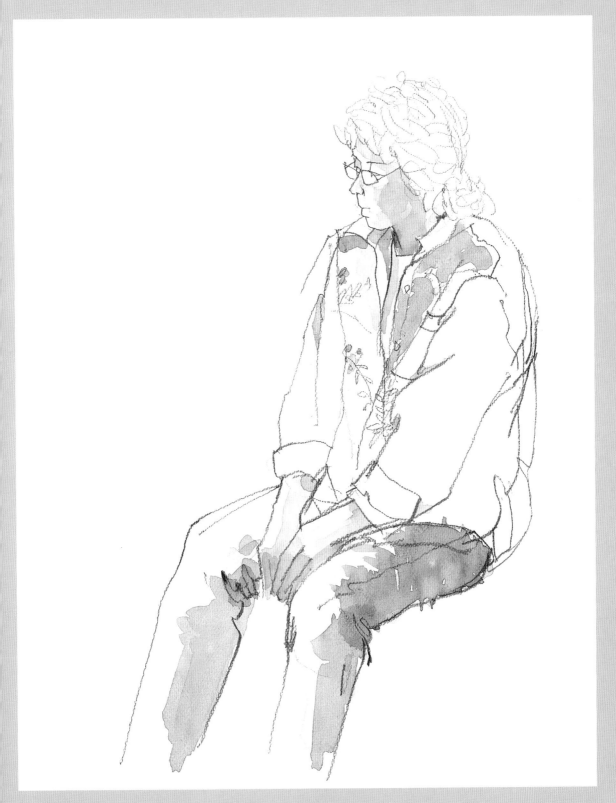

●預定的戶外風景寫生因天候不佳而取消，臨時變更為人物寫生。「我是第一次人物寫生！」雖然她是這麼說，但好像很滿意的樣子，當時所穿的外套上之手工刺繡非常漂亮。

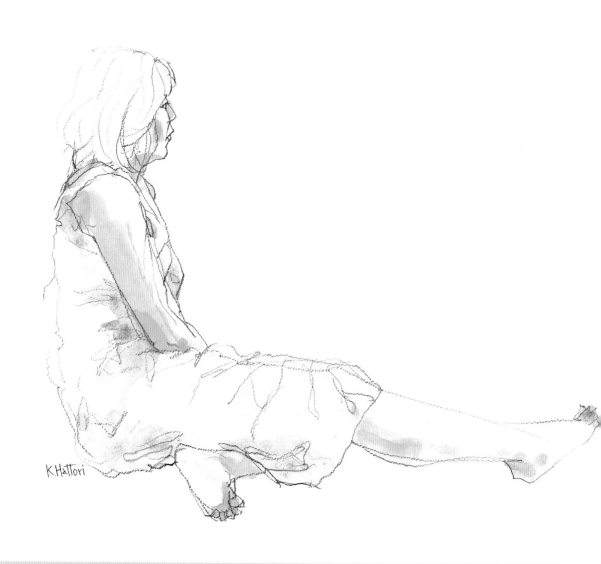

●這是我在經常前往的速寫教室內所描繪專業模特兒之作品（在本書描繪身邊人物的作品當中，有幾件描繪專業模特兒之作品夾雜在其中）。在畫完裸體姿勢後，將穿著衣服的姿勢在20分鐘內描繪完成，真不愧是專業的模特兒，擺起姿勢非常得體且落落大方，這是和業餘者不同之處。

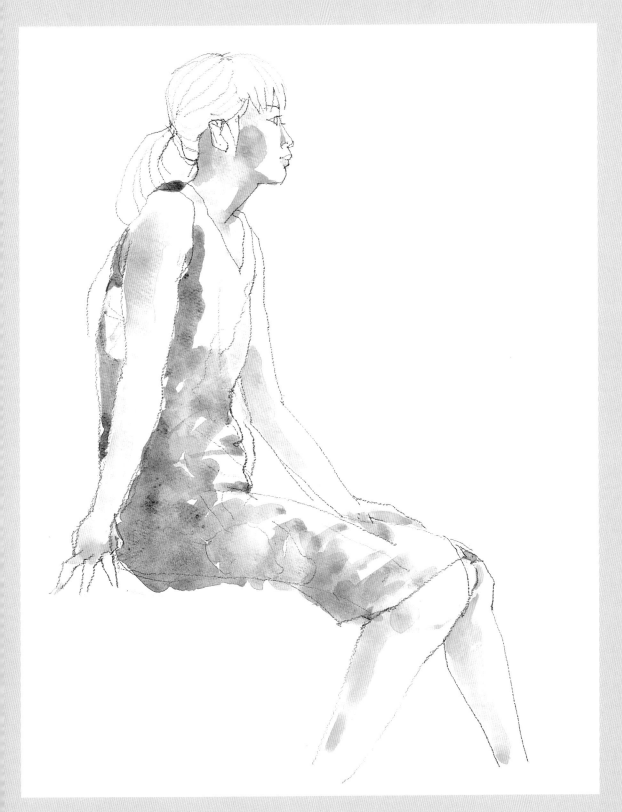

●雖然在畫面上沒有把椅子描繪出來，但卻能想像到其存在的作品。從肩膀到手臂的線條非常柔美，同樣地
從膝蓋到下方的線條也很輕柔自然，這是能展現出女性風情之部位。

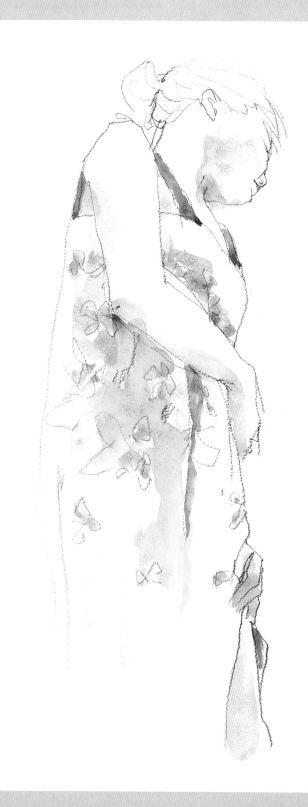

K.Hattori

●這是和模特兒站立的高度相比,從落差很大的低處抬頭仰看所描繪的姿勢。依據右肩的位置和左手指尖的
位置,可以想像在本畫中模特兒的左肩是相當地下垂。

第 1 章

來吧！開始描繪吧！

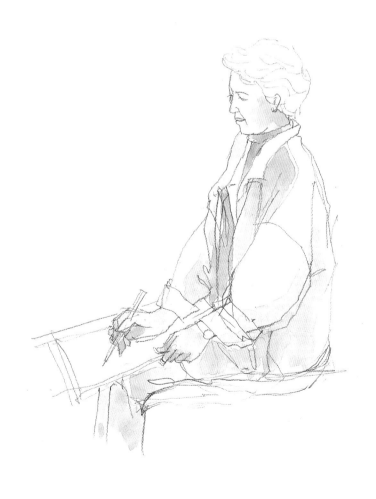

邀請你來人物寫生吧！

● 從畫者轉變成為模特兒

這事可算是無心插柳，發生在我經常去的速寫教室中。當時是由寫生會的管理員事先安排專業的模特兒，原本的流程是由模特兒擺好姿勢然後大家開始描繪，但那一天開始作畫的時間已過而模特兒卻尚未現身，經詢問後才得知，管理員忘記安排模特兒，而畫者卻已準備就緒……。

在非常困擾之下，大家商量的結果是「由各畫者輪流來當模特兒即可」，因為是由業餘者來充當臨時模特兒，因此無法勝任裸體模特兒，於是當天決定將穿衣狀態的同伴們加以速寫，我還記得和描繪專業模特兒不同的是作品還更具有親切感，真是既新鮮又有趣的體驗。

其後，大約經過二年左右，我的小小速寫教室開始運作了，和熟悉的同伴們一起描繪人物，並以自由不拘的形式進行著，然後把每一次的寫生時間決定為20分鐘。

● 寫生時間為20分鐘

雖然在前項已說過為20分鐘，但此一決定是有其理由的。以前我的小孩去上鋼琴課時，鋼琴老師曾說過「小孩能集中精神的時間之極限為20分鐘」，同時我也發現在教室內所請來的模特兒，採取擺20分鐘的姿勢休息5分鐘的模式較多。在畫者這方也是相同的，大約20分鐘後有休息時間的話，比較能提高下一節的集中力。以此觀點來看，「20分鐘」是無論小孩、大人均可一體適用之關鍵語。凡是人，不管是模特兒或畫者、小孩能集中精神之時間並沒有什麼差異。

因此，20分鐘人物寫生就像這樣在我的推理之下誕生了。等實際去進行時，才了解為了在有限的時間內集中精神去描繪，任何人均能完成既有趣又具有張力之作品出來。

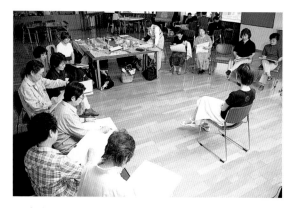

▲大家圍繞著模特兒十分認真地描繪著。（場所：Forum橫濱）

▲有的人站立描繪、有的人坐著描繪，描繪的姿勢也非常自由不拘。

● 為了在20分鐘內描繪

由於是在20分鐘內的寫生，因此對描繪所花費的時間也縮短，而為了更有效地利用時間來描繪，我把應注意的事項介紹如下：

● 盡量不要使用橡皮擦。因為「擦掉」的作業和「描繪」的正面（前進）作業相比是變成時間的負面（後退）。我通常不採用擦掉的作法，反而是將錯誤的線保留下來，而在其旁邊畫上正確的線，然後在上色時是以正確的線為基準來塗色，完成時雖然最初的錯誤之線仍然保留著，但並不會太明顯。

● 不管如何，並不想畫出讓看畫者產生不安感或不舒服之畫，除仔細觀察外別無他法，因此以畫出正確的線之訓練為首要。

● 和人體全體相比，將頭、肩膀、手臂、腳等各部位的位置，以所看到的感覺大體上加以定位，然後在寫生簿上畫上基準用的淡淡之線，或者作記號，這過程稱為「分配」（圖

2）。而分配是在描繪人體前所要進行的重要作業之一。這次是僅僅在20分鐘內的寫生，根本沒有作分配或畫輪廓線之時間，因此分配等的作業是在事前輸入腦中加以記憶下，等明瞭之後才動手去描繪。

● 時間的配置是以描畫線條之作業約佔全體的3/4（約15分鐘）、上色約1/4（約5分鐘）之構成去寫生的。此一時間的配置不過是一般基準而已，自己去尋找自己最適合的時間配置法吧！在上圖

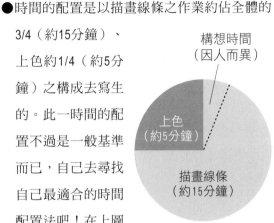

中所表示的構想時間，在實際上並沒有花費太多的時間，但這卻是為了決定構圖所需的重要時間。

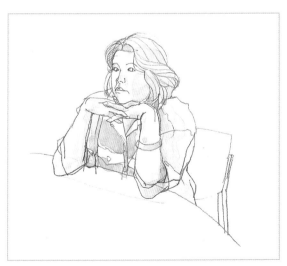

▲圖1：把兩手臂的手肘之線重新畫過的作品例子。最初判斷時所畫的線太短，但並沒有擦掉而是加畫上正確的線，而在上色時以正確的線為基準來進行塗色。

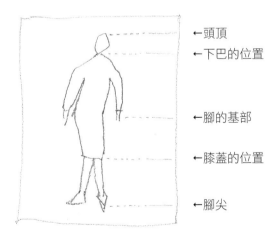

▲圖2：在圖中的虛線即是分配的基準之線。相對於人體全體，確認各部位之位置，然後在紙面作上記號。

準備畫材

● 寫生簿

如果寫生簿太小的話會不好描繪,同時要考慮到不僅要放在桌上,有時也能放在膝蓋上來描繪之情形,因此要以不太大也不太小的F6(410×318mm)或F8(455×380mm)之程度者剛剛好。我使用Canson●fine face(中紋的水彩紙)的F6 Mermaid(粗紋的水彩紙)的F8這兩種,如果要隨身攜帶則以F6較為合適。紙是以能美麗上色的較白之紙,稍微粗紋者為宜。

● 鉛筆

以筆芯柔軟較滑者為佳。以4B-6B為宜。除鉛筆外,還有素描筆(Crayon de conte)、捲紙色筆、簽字筆、原子筆等描畫線條的畫材有很多種。而我多半是使用5B的鉛筆,不要執著於廠牌,而不妨嘗試各廠牌看看。

● 色蠟筆 (conte)

是蠟筆的一種,有黑、褐、灰色等,是細棒狀具有鉛筆和木炭之間的濃度,適合於需要比較迅速描繪時的速寫時之用。雖然無法像鉛筆般用橡皮擦擦掉,但可期待鉛筆所沒有的風味之線條出來。

● 軟性橡皮擦

在20分鐘人物寫生時,要在幾乎不使用橡皮擦的心態下只當作備用的而已(並非絕對不能使用)。

● 筆

凡是圓形的筆均可,不需要太執著其種類,但儘可能畫出來太細的筆不要使用為宜。至於我是使用大號輪廓筆(一般均使用於以墨和水彩作漸層時之用,筆尖膨鬆的筆),因為畫輪廓線的筆含水量多,不習慣之人使用較為不方便。初學者可嘗試使用各種筆。

● 水彩顏料

在此是使用透明水彩畫的水彩顏料,有軟管、固體兩者均可使用。如果為軟管時,是以在調色盤的一色份之區隔內裝滿一格份量來使用。即使乾燥成為固體狀也無所謂。如果為固體時,可購買12色為一組的,然後添購缺少的顏色單品,連同容器以黏膠固定在整組的水彩顏料之間(參照右頁)共可排列出18色,但水彩盒仍是保持以12色的份量之狀態而方便攜帶。

● 水壺

洗筆時使用的,雖然購買市售的種類亦可,但利用塑膠等的容器即可簡單備妥。

● 抹布(舊布)

在擦拭筆尖時使用,經常是使用洗淨且乾燥的布。

● 夾子

在描繪時,為避免寫生簿的紙移動而加以固定之用。

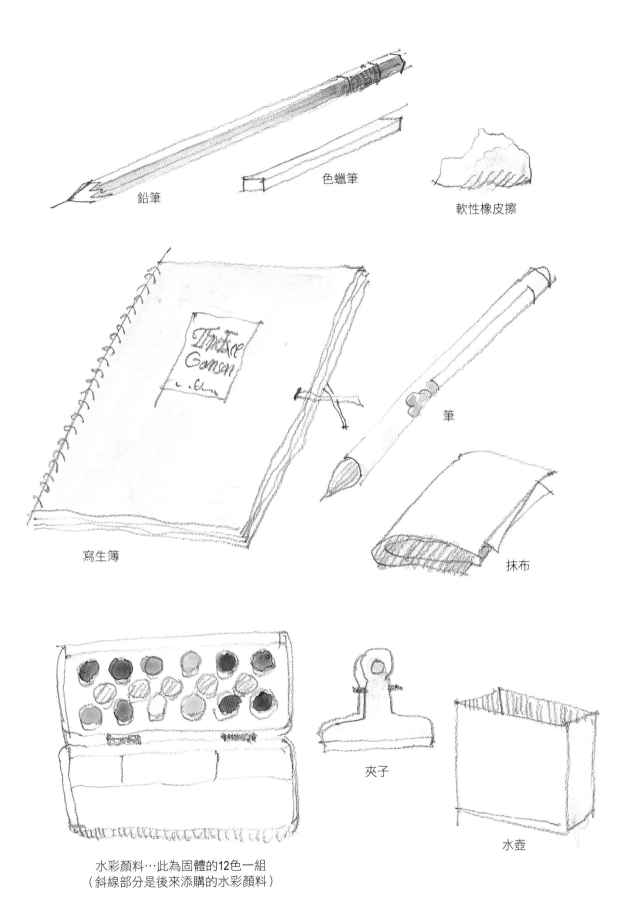

鉛筆

色蠟筆

軟性橡皮擦

寫生簿

筆

抹布

水彩顏料…此為固體的12色一組
（斜線部分是後來添購的水彩顏料）

夾子

水壺

容易描繪的姿勢

模特兒必須在20分鐘內維持姿勢不動,因此以不勉強的心態來擺姿勢為最佳。在此我把所想到的姿勢描繪出來看看,但其實還有很多各式各樣的姿勢。這不過是一般性的姿勢而已。

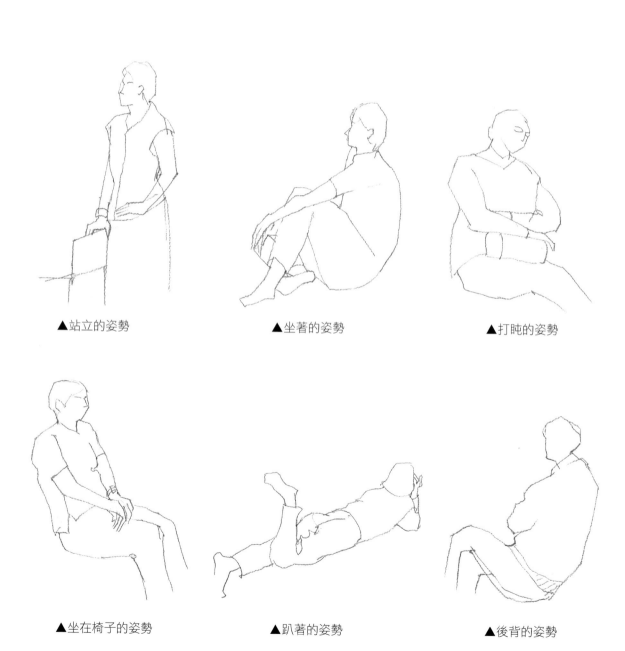

▲站立的姿勢　　　　　▲坐著的姿勢　　　　　▲打盹的姿勢

▲坐在椅子的姿勢　　　　▲趴著的姿勢　　　　　▲後背的姿勢

安穩姿勢的良好構圖

　　所謂「良好構圖」很難用一句話來形容，在此是以個別的姿勢來觀察，並考慮比較安穩姿勢的構圖。

● 站立姿勢、朝向正面時

看起來很安穩　　　　　　太靠上方而不安穩

 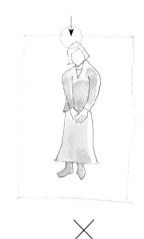

〇　　　　　　　　　　　✕

● 站立姿勢、朝向側面時

臉部朝向哪一方向　　　此時，背部後方的
的空間要空著　　　　　空間太空

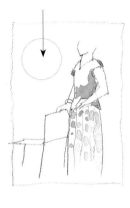 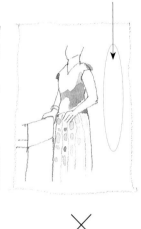

〇　　　　　　　　　　　✕

● 坐姿、朝向側面時

和站立姿勢相同將臉部朝向哪一方向的
空間要空著

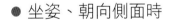

〇　　　　　　　　　　　✕

● 站立姿勢、朝向後背時

臉部朝向哪一方向
的空間要空著

 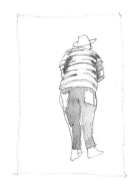

 〇　　　　　　　　△

添加風味的小道具

不僅要擺姿勢而已，讓模特兒的手上拿著東西，還可以變成更富有變化的生動作品出來。例如：手提包、眼鏡……等，身邊的所有物品均可善加利用。

在下例中，將手拿手提包的場合和沒有拿手提包的場合分別描繪出來（參考左圖）。左圖與右圖中的人物相比，無論在色彩或構圖上均比較有美感。如此這般即可了解只是利用一些平凡無奇的小道具，即可使寫生全體具有更加緊湊的效果出來。

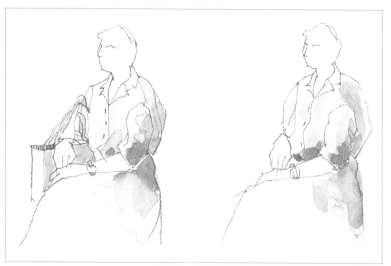

▲手拿著手提包的場合（左）和不拿手提包的場合（右）

手提包

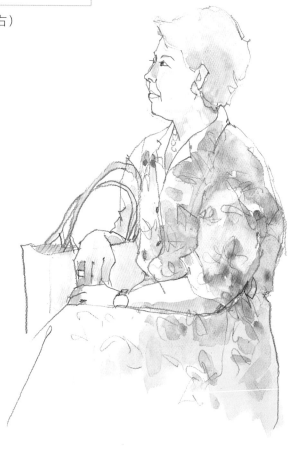

▶作品範例：十分清爽的翡翠綠色之洋裝，非常亮麗。可能是在橫濱元町購買的吧？黃色手提包（藤編籃子）自然地垂掛在手上，搭配地十分絕妙！

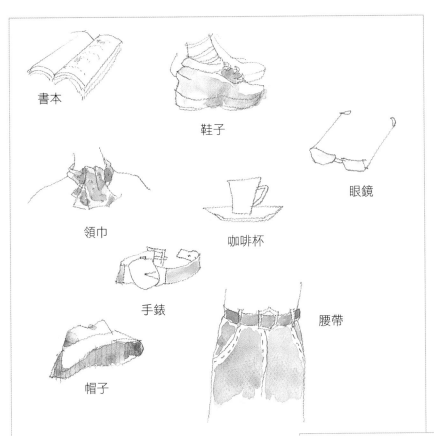

書本

鞋子

眼鏡

領巾

咖啡杯

手錶

腰帶

帽子

▲各種小道具

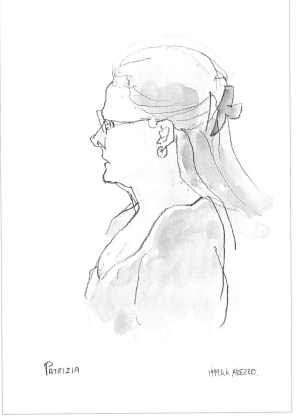

▶作品範例：這位是在義大利・亞立徹的古董市場遇到的女性。請她當模特兒時，一開始她馬上就脫下眼鏡，拿下髮飾，她以為這樣才是最好的姿態，但我卻想描繪她原來的裝扮，因而拜託她：「不要拿下，請全部戴上吧！」，雖然她好像不太服氣，卻馬上露出笑容而接受了。畫上的「PATRIZIA」是她本人留下的簽名。眼鏡、髮飾、耳環成為此一作品添加風味的小道具。

如何區分使用線條？

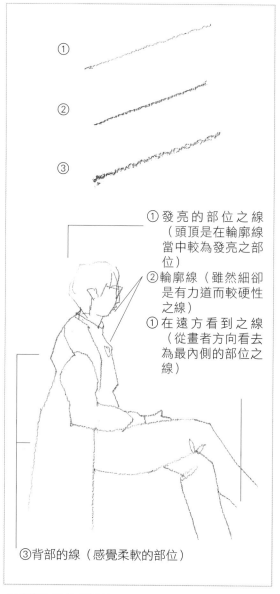

① 發亮的部位之線
（頭頂是在輪廓線
當中較為發亮之部
位）

② 輪廓線（雖然細卻
是有力道而較硬性
之線）

① 在遠方看到之線
（從畫者方向看去
為最內側的部位之
線）

③背部的線（感覺柔軟的部位）

▲線條的區分使用法

即使採用相同濃度的鉛筆，但卻可描繪出各種表情不一的線出來（參照左圖）。

①放鬆力量的線…在人物的姿勢當中 表現最裡側（內側）之部位，或稍微發亮的部位時使用。

②把鉛筆豎起來用力畫出之線…在描繪輪廓線或臉部詳細的五官等時使用。

③把鉛筆橫向畫出稍粗之線…想表現出柔軟之部位，例如描繪背部的弧形線條時使用。

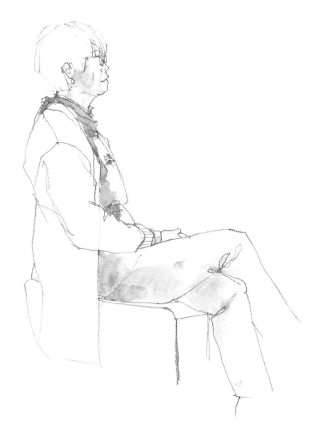

▶作品範例：因照護父親而忙得不可開交之人，在「把照護工作暫時拋諸腦後，享受休閒放鬆的時光吧！」之心情下，而畫下此畫。我常感覺到當模特兒之學員們，大家無論在情感傳達能力上或裝扮上均達到相當之水準，可能是能感覺到被描繪之心情所致。

人物寫生也有遠近之分

和風景寫生相比，雖然人物寫生時並不太需要像「遠近法」那樣程度的正統技術，但無論靜物寫生和人物寫生也都需要描繪成令人感覺到有深度（空間）。

人體身體的深度（厚度）雖然不太大，可是由於採取的姿勢而使手腳的位置會產生相當之變化，和直立的姿勢相比就會增加深度出來。在人物寫生時，將前面側的手或腳畫成比實際上稍微大一些（稍誇張些），更能表現出遠近感。

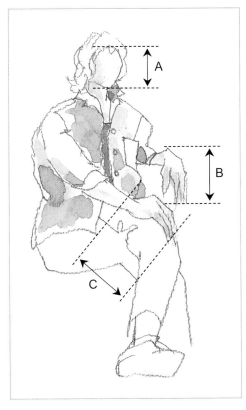

◄在描繪人體時，手的大小是大約相當於臉部的大小，意即各部位的實際尺寸 A＝B＝C在此為了表現出深度，而將前面側畫稍大一些，後方側畫稍微小一些，因此作品的比例就變成A＜B＜C。

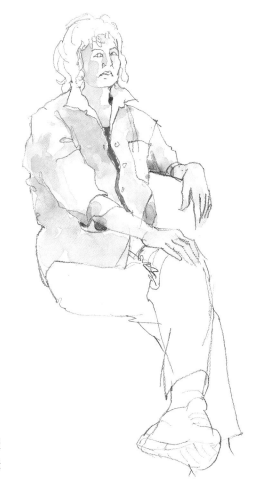

▶作品範例：左腳腳尖雖然並沒有這麼大，但為表現是在此一姿勢中位於最前方側而稍微以誇張手法來描繪。

描繪法的順序

實際上在面對著模特兒時，初學者會有不知從何開始描繪的困擾，在此以比較容易描繪的側面姿勢為例，介紹我本身在進行人物寫生時的順序。

1 ● 描繪臉部和頭部

以我而言，首先從額頭附近到眼睛、面頰開始描繪，接著再描繪鼻、口、下巴（圖1-①②）。

此時，必須培養正確的目測對額頭的方向（角度）、鼻子的方向（角度）和紙面的垂直線相比的傾斜度有多少？並將此角度正確地描繪在紙上（圖2）

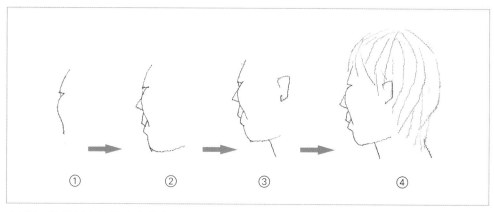

▲圖1：描繪側向的臉時之程序
①描繪從額頭到面頰。②描繪鼻子、口、下巴。③描繪頸部的線、描繪耳朵。④描繪頭髮。

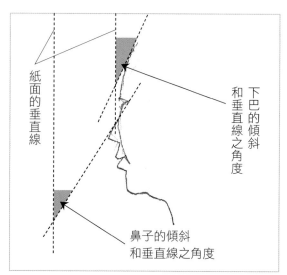

▲圖2：觀察判斷實際上模特兒和垂直線之角度為何，然後在紙面上以相同的角度來表示。

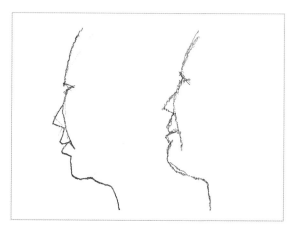

▲圖3：左邊是以一條線畫出，右邊是以多條線描繪出來的。雖然右圖部分使人感到比較有氣氛，但我卻使用一條線來描繪，因為比較俐落所以我喜歡。

此外，鉛筆的線盡量只以一條順暢的線畫出，雖然重疊畫出好幾條線也是一種畫法，但完成後會感覺比較髒亂，且魄力和氣勢也會減弱（圖3）。

仔細觀察後，在恰當的位置上，別心急，邊仔細觀看模特兒邊以鉛筆描繪。如果判斷有錯誤時，再次加上正確的線，畫在錯誤線的旁邊或上方（圖4）。雖然看起來好像畫雙重的線一般，但不要介意也別擦掉，積極地運筆去描繪。因為只有20分鐘而已，而擦掉就會浪費時間（損失），但如果「無論如何也必須擦掉」時，要使用軟性橡皮擦，避免傷到紙的表面而輕輕擦掉，畫好臉部的五官後，再描繪耳朵、頭髮（圖-1③④）。

在表現頭髮時，必須要有在其裡面有圓形頭部之意識下來描繪（圖5），在尚未熟練時，先以淡淡的線描繪去掉頭髮之狀態的頭部輪廓，接著考慮到頭髮的厚度和流向，如此才會畫得好。

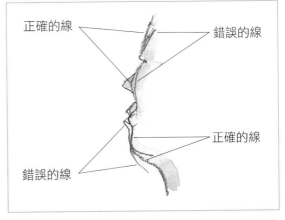

▲圖4：錯誤的線也要保留下來，因為擦掉會浪費時間，且會弄髒紙面。在上色時以正確的線為基準來上色即可。

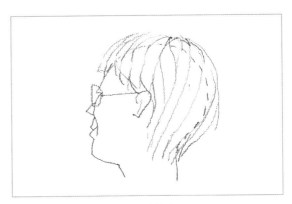

▲圖5：虛線部分為頭部的輪廓。

描繪臉部的要訣

●眼睛、鼻子、口的位置之基準…成人的臉之標準架構是如下圖一般的1/2、1/2、1/2，請將此一狀況牢記在腦中，作為臉部五官的分配基準。耳朵的位置是和眼睛高度大致相同，側臉也與此相同。

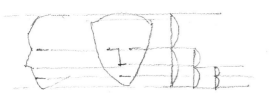

▲眼睛是頭部全體的約1/2處（大約在頭部的中心），鼻尖是從眼睛到下巴長度的約1/2處，嘴巴是從鼻尖到下巴長度的約1/2處之位置上。

●描繪朝向正面的臉部之順序…朝向正面的臉不易分辨凹凸，看來較平面化，以描繪的角度而言是最困難的。請以如下的順序來描繪，並依靠上色來表現立體感。

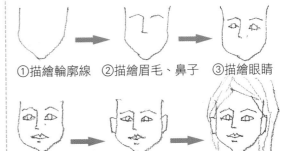

①描繪輪廓線　②描繪眉毛、鼻子　③描繪眼睛

④描繪嘴巴　⑤描繪耳朵　⑥描繪頭髮

2 ● 描繪頸部到肩膀之部位

接下來描繪頸部。雖然頸部只是由兩條線所形成的，但因連接頭部和軀幹是非常重要之處而相當難畫。例如臉部朝下看，頸部前側會縮短而後側會伸展變長（圖1-A‧C），如果臉部朝上看則相反（圖1-B‧D）等，模特兒的臉部方向和姿勢不同，所看到的情況也會有所變化。請仔細觀看模特兒，如前述般確認傾斜度、角度、方向、長度後，然後在紙面上決定所畫之線條。要訓練自己只看到頸部以上的部位，就能想像這位模特兒採取何種姿勢、重心在哪，並加以描繪。

接著是描繪肩膀，還是以傾斜度、角度為其重點，但在紙面上已有了頭部、頸部等可供參考之線條，因此可有效地加以利用。和臉部的長度相比肩膀的寬度是如何，和頸部的線條相比肩膀的角度又是如何，而這也是以任何對象來進行寫生時的共通點，邊參考或利用之前所描繪的線條，邊確認相互的位置關係而進行描繪作業（圖2‧3）。

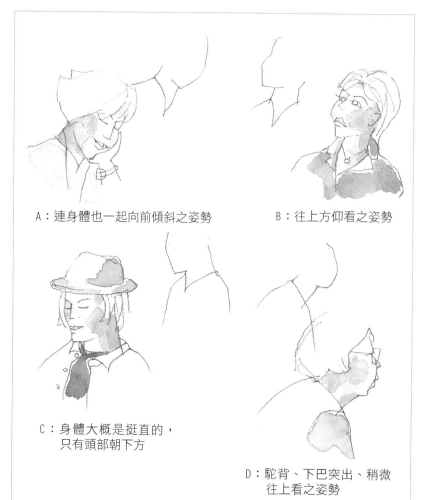

A：連身體也一起向前傾斜之姿勢

B：往上方仰看之姿勢

C：身體大概是挺直的，只有頭部朝下方

D：駝背、下巴突出、稍微往上看之姿勢

▲圖1：因不同姿勢所造成的頸部之狀況

▲圖2：頭部的傾斜度大約是參考如圖中表示的左右角度來描繪即可。

▲圖3：在圖1-D時，如上圖般確認和肩膀、胸部相比頭部的角度如何？

3 ● 描繪衣服

有關衣服的描繪法，是以和描繪臉部、頸部、肩膀相同的想法來進行。例如描繪袖子時，首先利用前面所描繪的線條和角度來確認裝置袖山的位置。因為裝置袖山的位置剛好和模特兒的肩膀尖端是相同部位。依據觀察模特兒可判斷肩寬（從頸部基部到肩膀尖端）和頸部的長度（從下巴下方到頸部基部）大約是相同的，因此可推斷出裝置袖山的位置（參照右圖）。

袖子的長度和寬幅等也是相同的，依據前面所描繪的線條作為量尺來計量、確認其長度和寬幅、角度。

至於開襟的情況時，上衣的長度、腰部的

位置等全部均是同樣地依據前面所描繪的線條作為基準。

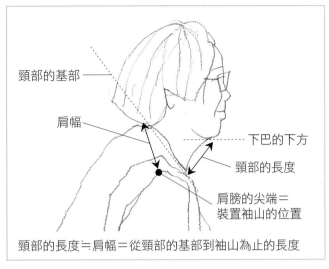

頸部的基部

肩幅

下巴的下方

頸部的長度

肩膀的尖端＝
裝置袖山的位置

頸部的長度＝肩幅＝從頸部的基部到袖山為止的長度

▲決定裝置袖山的位置

重點建言 ● 2
衣服皺褶的表現法

在衣服上是因身體的形態和姿勢，以及關節之屈伸而產生皺褶的線和明暗出來。雖然明暗可以上色來表現，但皺褶則是要在畫線的階段時加以描繪出來才行。

而皺褶的表現法是因布料的質感（柔軟度）和厚度不一而異，請仔細觀察。

▶左：又薄又柔軟的衣服會緊貼在身體的動態之中，而不太會產生出皺褶。右：又厚又寬鬆的衣服會因身體的形態和布料的重量而產生鬆弛和皺褶出來。

被手臂的方向所拉牽而產生出的皺褶

因關節的屈伸而產生出的皺褶

因布料的重量而鬆弛所產生出的皺褶

因撩起而產生出的皺褶

配合身體的動作，連布料也會有所伸展

因關節的屈伸而產生出的皺褶

4 ● 在繪畫中途加以確認

以之前所描繪的線條作為量尺，依序地描繪下去，這即是我描繪線條的基本方法，只是如此持續描繪下去時，如果遇到誤差時，可能到完成時誤差會逐漸變大，避免發生此種情況，請各位務必培養在段落之間確認全體的平衡之習慣。至於確認的重點請參考下圖。

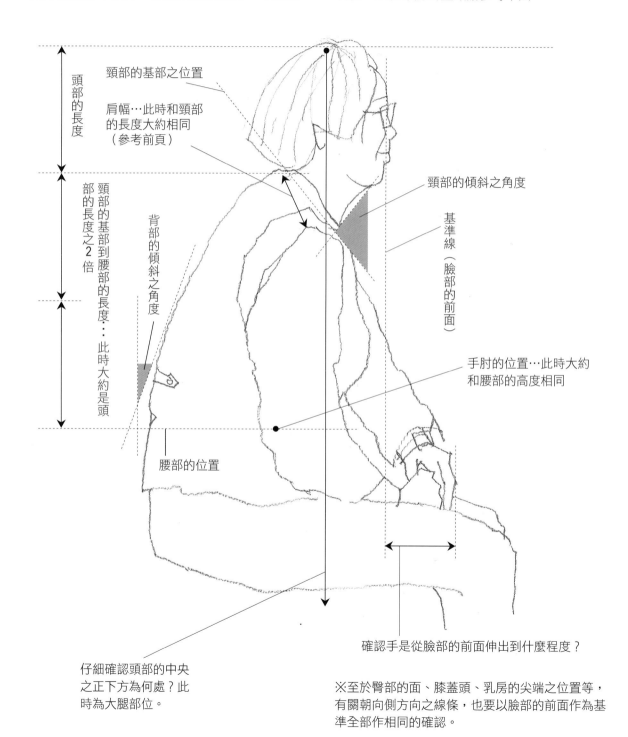

頸部的基部之位置

肩幅⋯此時和頸部的長度大約相同（參考前頁）

頭部的長度

頸部的長度之2倍

頸部的基部到腰部的長度⋯此時大約是頭部的長度之2倍

背部的傾斜之角度

頸部的傾斜之角度

基準線（臉部的前面）

手肘的位置⋯此時大約和腰部的高度相同

腰部的位置

仔細確認頭部的中央之正下方為何處？此時為大腿部位。

確認手是從臉部的前面伸出到什麼程度？

※至於臀部的面、膝蓋頭、乳房的尖端之位置等，有關朝向側方向之線條，也要以臉部的前面作為基準全部作相同的確認。

當以裸體為模特兒時,可以看到身體的全部線條,且各部位的連結和接點(關節)之狀況也可不費吹灰之力即可觀察出來,但在進行著衣的人物寫生時,因身體的線條被隱藏住,因此要邊想像衣服下的身體線條,邊表現出手腳從衣服自然伸出之感覺才行,因此必須時常意識到在衣服下有身體之狀況來描繪。

如果直接要畫從衣服伸出之手腳而覺得很困難時,首先想像去掉衣服時的身體,某程度預想身體的骨骼和肌肉的狀態,然後淡淡地描繪出手臂和腳部的輪廓線就會比較容易畫了。例如:要描繪手時,手臂從衣服中的肩膀的哪一部位伸出來的,淡淡地描繪能符合手臂的線條,然後以連接狀般地描繪出來即可。

腳也是相同的,先從衣服上想像腳的基部在哪,腳從哪個位置朝哪一方向伸出,也是描繪能符合之線條,然後畫在其延長線上。

衣服是先想像脫掉衣服時的身體之形體,某程度描繪身體的輪廓線後,再穿上衣服就比較容易畫了。至於要畫穿鞋子或戴帽子時也都是相同的。

可是,實際上畫輪廓線等的作業,因時間關係而相當困難做到也是不爭的事實。但盡量把前述的事項牢記在腦海中,並養成以直接描繪的習慣為宜。

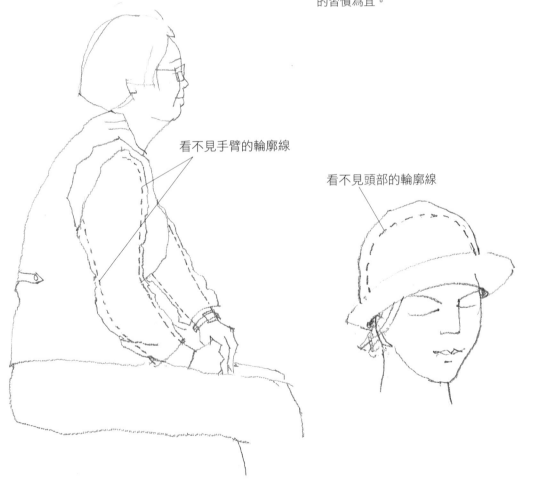

看不見手臂的輪廓線

看不見頭部的輪廓線

5 ● 上色後即完成

上色時是使用透明水彩顏料。在時間的分配上，上色只不過5分鐘而已，因此根本不可能仔細去塗色。因此要邊掌握下面的重點，邊以淡彩俐落地上色即可。

● 首先，正確掌握住光和陰影而上色。

● 在腦中意識到衣服裏包裹著身體，一邊塗上全體的光和陰影的顏色。

● 不需要把全部、包括每一角落均塗上色。

● 如果還有時間，可用鉛筆描繪衣服的圖案或上色，如此會使作品更有趣味。

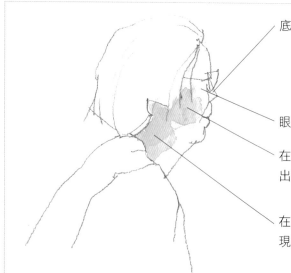

底色（淺膚色＋鎘紅色）此為肌膚色的基本。

眼睛的下面稍微隆高而留白。

在底色（淺膚色＋鎘紅色）上再重疊鎘紅色，表現出臉頰的紅潤。

在底色（淺膚色＋鎘紅色）上再重疊上濃赭色，表現陰影的暗沉。

▲臉部的上色

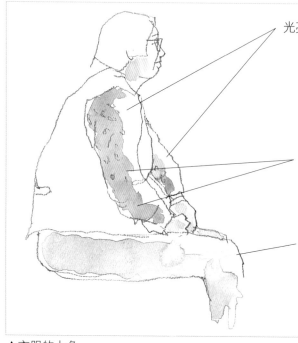

光亮的部分（看起來明亮的部分）是留白。

在衣服之中有著圓筒形的手臂，而為了讓人感到弧形狀而利用筆觸表現出來。

為了表現長褲裡面有膝蓋，在膝蓋頭的部分要留白。

▲衣服的上色

臉部的上色之基本

在臉部的上色時，我常使用的顏色是下面的5種顏色。

 淺膚色

 濃赭色

 焦赭色

 鍋紅色

 深紅色

並不是要對臉部化妝，而是以淡淡地上色來表現。在臉部上色時的重點如下：

● 底色是以淺膚色混合鍋紅色來調色。

● 看陰影的情況，而在底色疊上濃赭色，或疊上焦赭色。在疊色時，要等之前所塗的顏色充分乾燥後接著才可疊上另一顏色。

● 在臉頰的部分要加上紅潤色時，將少量的鍋紅色或深紅色重疊在底色上方（要等底色乾燥後）。此際，在眼睛的下方臉頰的隆高部分，因光線而顯得明亮要加以留白。

● 在鼻子的側面看得見的陰影部分，是在底色上方再重疊上底色。

底色（淺膚色＋鍋紅色）……………………… 　＋　 → 　｜

陰影的部分（在底色重疊上濃赭色）………… 　＋　 → 　｜ 使用的顏色

臉頰的部分（在底色重疊上鍋紅色）………… 　＋　 → 　｜

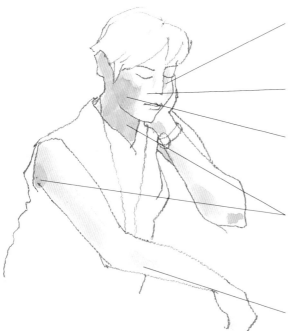

稍濃的陰影…在底色再重疊上底色

臉頰的紅潤…在底色再重疊上鍋紅色

臉頰的紅潤…在底色再重疊上鍋紅色

深濃的陰影…在底色再重疊上濃赭色

底色（淺膚色＋鍋紅色）

6 ● 完成

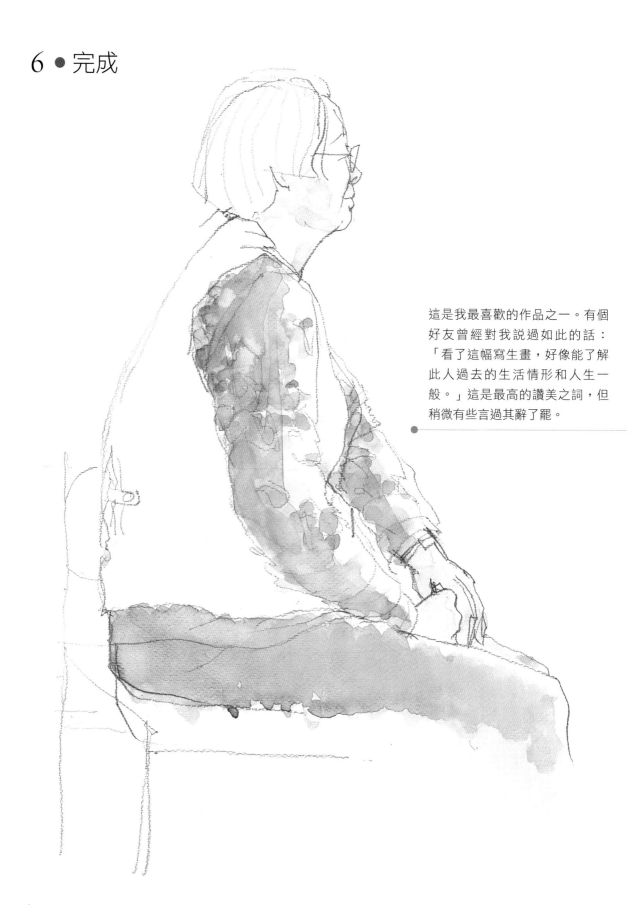

這是我最喜歡的作品之一。有個好友曾經對我說過如此的話：「看了這幅寫生畫，好像能了解此人過去的生活情形和人生一般。」這是最高的讚美之詞，但稍微有些言過其辭了罷。

第 2 章

實用的小秘訣

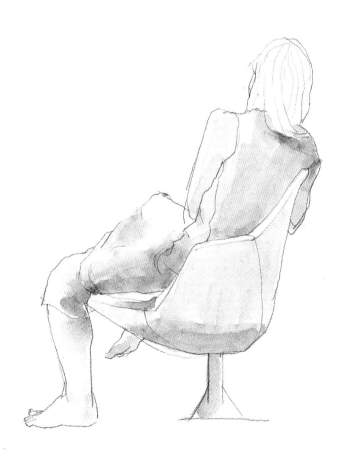

描繪線條的重點

1 ● 如何才能令人感覺到臉部的立體感？

在描繪線條時注意下面的重點，就能表現出臉部的立體感出來。

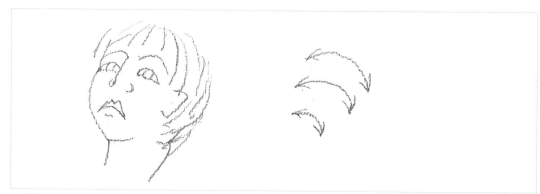

▲向上看的臉部…把眉毛、眼睛、嘴巴的各部位之線條均畫成向上之弧線。

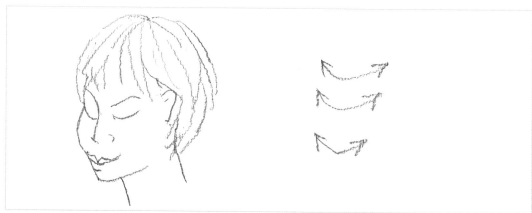

▲向下看的臉部…把眉毛、眼睛、嘴巴的各部位之線條均畫成向下之弧線。

▲人的頭部是蛋型的球體狀，以鼻子為中心而左右對稱，但隨著觀察的角度改變，而使眼睛、鼻子、嘴巴的情況也跟著改變。

2 ● 如何表現出畫中人物的年齡感？

　　和學生對話中，常會出現「如果能明顯表現人物的年齡，該有多好？」的話題，雖然這是比較困難的事，但是把因年齡增長使肌肉等的衰退之變化狀態，從背部、肩膀等看得到的部分加以描繪出來即可。

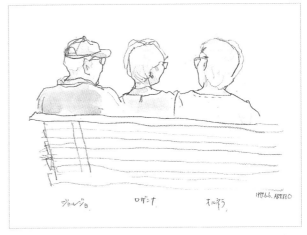

▲作品範例：這是描繪在義大利 • 阿雷斯公園內的長凳上談笑風生的中年男女。要描繪背後的姿態時，請仔細觀察下巴的線條和肩膀、背部的肌肉狀態等。

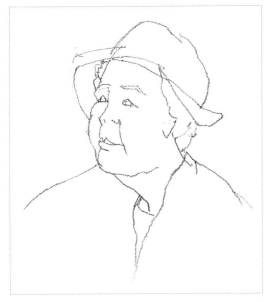

▲眼尾和眉毛有稍微下垂的傾向，在嘴角上畫縱向皺紋。要多觀察從下巴到頸部的鬆弛並描繪出來。

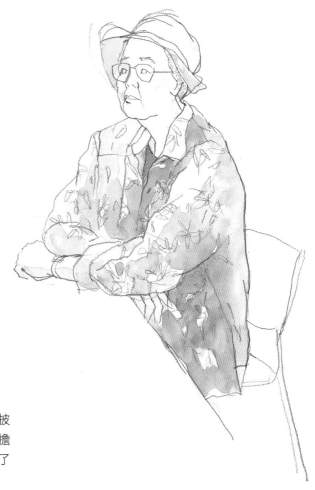

▶作品範例：她經常是戴著帽子來擺姿勢，身上披著飄逸的絲質外衣，令人印象深刻。在此是請她擔任熟齡女性的代表人物，但同時人人都希望能到了她的年歲時，依然能如此風韻猶存、落落大方！

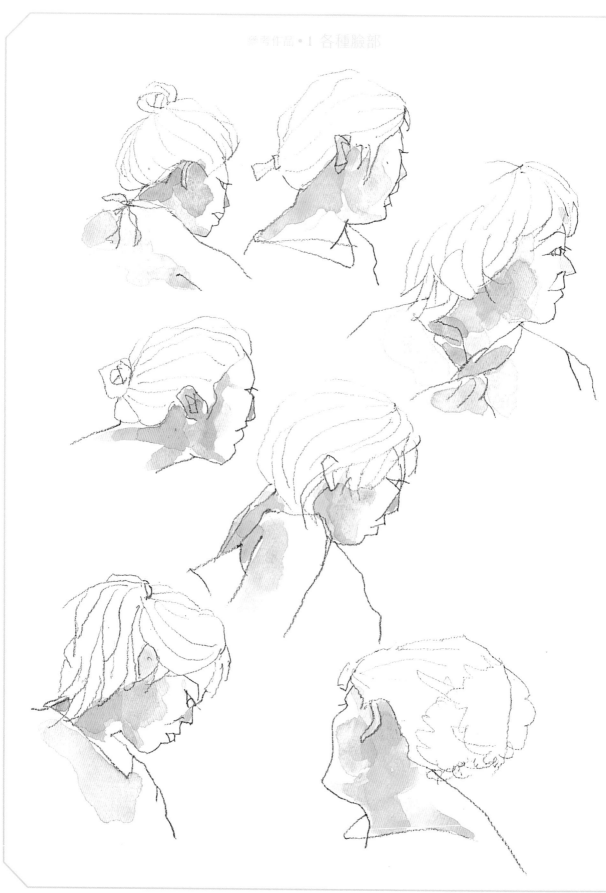

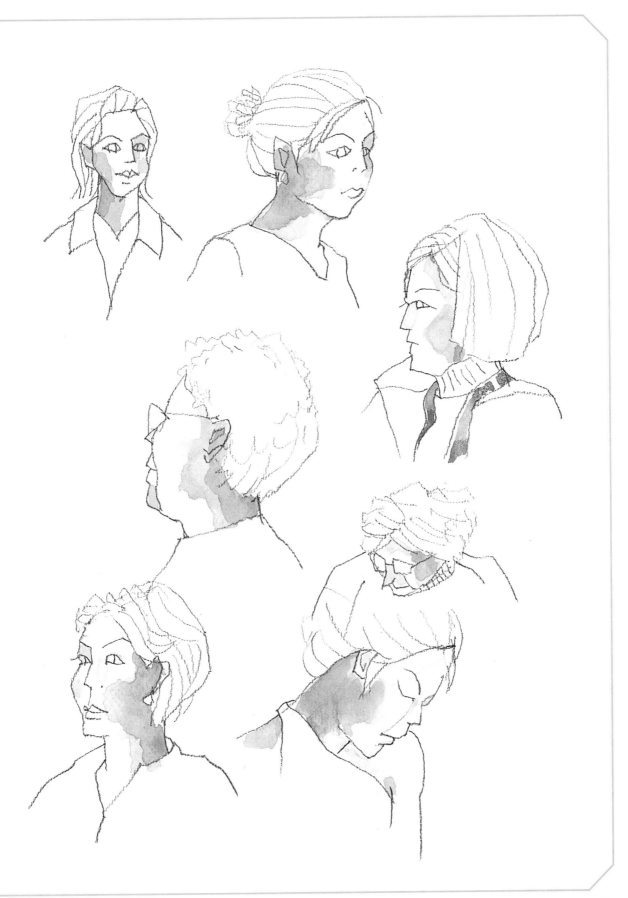

3 ● 眼鏡內的眼睛是否要描繪出來？

我多半是不會描繪出來的，雖然在少數作品中也會有畫出，但多半是將睡姿的眼睛以一直線描繪出來較多，對我而言，這就表示不管畫眼睛或不畫眼睛均不會影響全體的姿勢。

實際上，當臉部朝向明亮的方向時眼睛會發光，而無法看清楚眼睛的樣子（參考左圖），在那種情況下不要勉強畫上眼睛，也就是說有看到時就畫出，看不到就不要畫，如此即可。

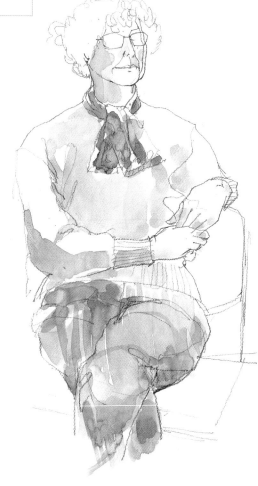

▲左：雖然是睜開眼睛，卻因光的反射而看不清楚。右：雖然和光沒有關係，但為了表現出睡姿（臉部朝下方）而把眼睛畫成一直線。

▶作品範例：眼睛和領巾等的小道具成為此一作品增添風味的香料。雖然朝向正面的姿勢不易描繪，但只要將頸部稍微朝向側方就好畫多了。

4 ● 如何才能使手（手指）畫得更像樣？

　　覺得手很難畫的人可能不少。對於那些人或
許可以採取下面的方法來描繪，偶爾而我也會
嘗試以投影之構想來描繪。

①首先，描繪最外側的輪廓線。當時間緊迫時
　如此即可。

②添加上手指之間的分隔線。

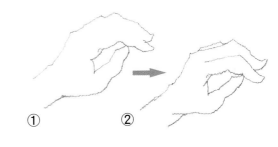

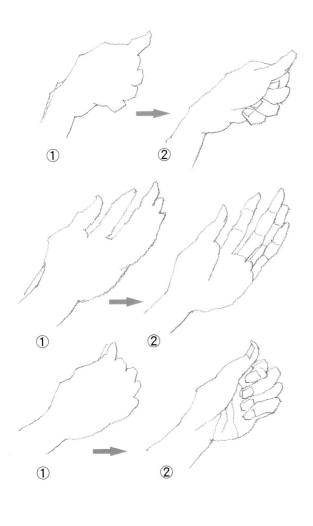

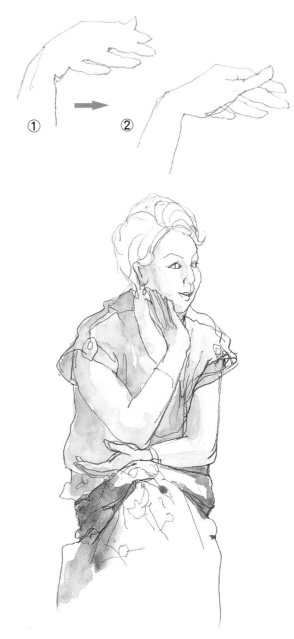

▶作品範例：這位模特兒宛如好萊塢名演員
伊麗莎白・泰勒般風姿綽約，但事實上她是
位業餘模特兒，依靠著手部的表情表現出女
性模特兒的儀態萬千。

5 ● 衣服的圖案之描繪法

著衣的人物寫生和裸體寫生不同是能依靠服裝表現出其人的風格,而這也是魅力之一。如果時間允許可描繪出衣服的圖案,如此更能表現出效果。只要簡單地描繪即可。

至於衣服的圖案有格紋、花紋、飾邊布、圓點、條紋和各種圖案,各位不妨去嘗試畫畫看。也許皺褶部分較為複雜不易描繪,但完成時可成為有趣的作品。

● 格紋圖案

因皺褶而使格紋狀產生移位之部分,能有效表現出衣服的重點。因此,在描繪線條之階段時要盡量詳細地描繪出來。

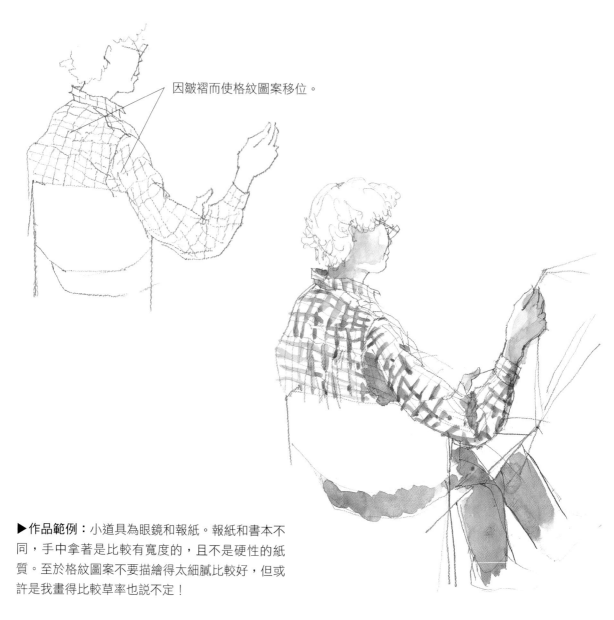

因皺褶而使格紋圖案移位。

▶**作品範例**:小道具為眼鏡和報紙。報紙和書本不同,手中拿著是比較有寬度的,且不是硬性的紙質。至於格紋圖案不要描繪得太細膩比較好,但或許是我畫得比較草率也說不定!

● 花紋圖案

因為時間很短，無法詳細描繪。只要描繪出
使人感覺到有印花圖案之程度即可。在此以印
花圖案的百褶裙為例來看看。

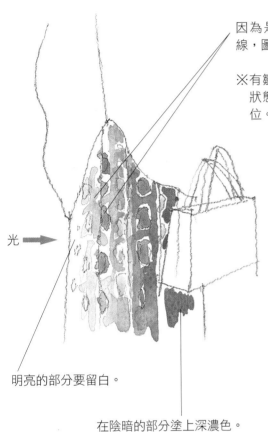

因為是柔軟的百褶裙，沿著打褶的直
線，圖案有時會移位有時又會連接。

※有皺褶時也跟百褶裙的部分是相同的
　狀態，此時也是沿著皺褶的曲線而移
　位。

光 ➡

明亮的部分要留白。

在陰暗的部分塗上深濃色。

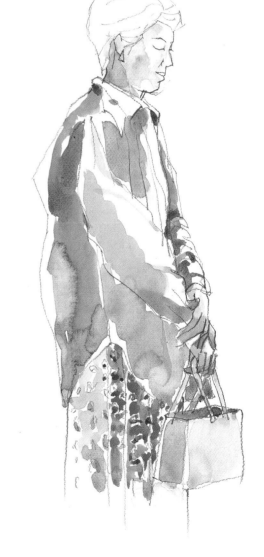

▶作品範例：裙子的花紋非常漂亮。以我最近的傾
向而言，整體上作品的色彩要比以前的更加深濃一
些。這也是最近的作品之一。

● 條紋圖案

條紋圖案是以大約和格紋圖案（參考P44）時相同之要領去描繪即可。

這些皺褶所產生出的條紋移位，可造成視覺上之效果，因此能表現出衣服的布料感出來。

※基本上衣類的皺褶是因接觸到身體上關節部位之屈伸所產生出的居多（參考P31）。

口袋以條紋圖案為例，多半是使用斜紋布料，自然可產生風味，因此不可輕忽此一重點，要盡量地仔細描繪出來。

▶作品範例：由於已經描繪了衣服的圖案、背包、鞋子等如此多的部分，說不定會超過20分鐘了。

● 毛衣

為了描繪出毛衣的質感，把編織法的狀況簡單地畫出為重點。

領子和羅紋編織的部分要以縱線描繪得比實際上更誇張一些為宜。

如果是有繩編等具有特徵的花紋和編法時，只要簡單地描繪出來即可，如此才會更像毛衣。

▶**作品範例：**這是非常漂亮的酒紅色之毛衣。前身部分有繩編圖案的變化，搭配背心也很合宜。翹著二郎腿的姿勢也是風味十足，由於睡姿是不需要介意相互的視線，因此出乎意料地成為比較輕鬆的姿勢。

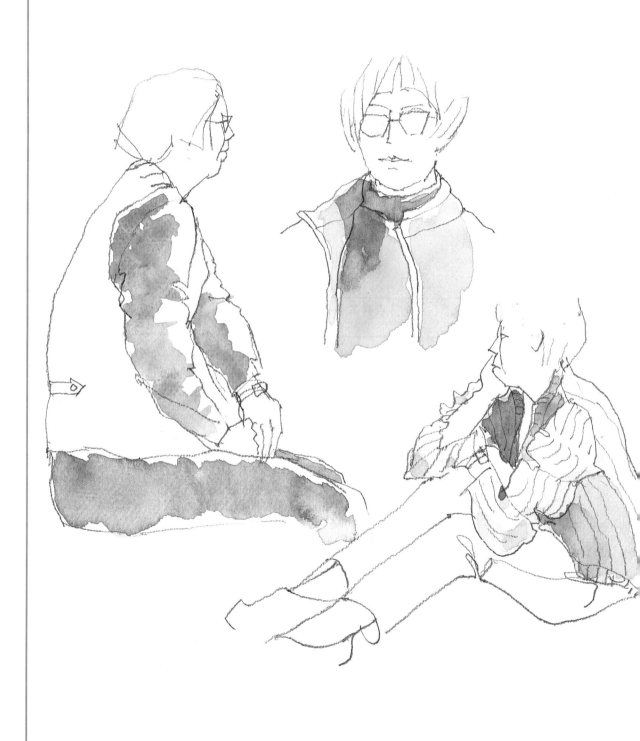

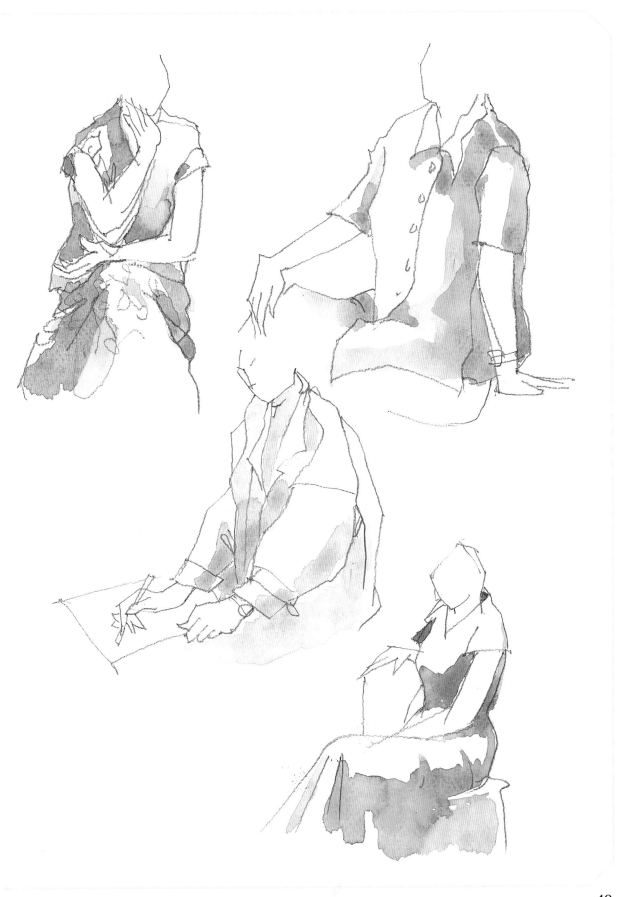

上色的重點

1 ● 如何有效地上色？

　　人物寫生和需要花費較長時間的水彩人物畫不同，他必須限定在20分鐘內完成，因此，必須掌握要領進行有效地上色，至於塗色的次數最多在2次左右為宜。

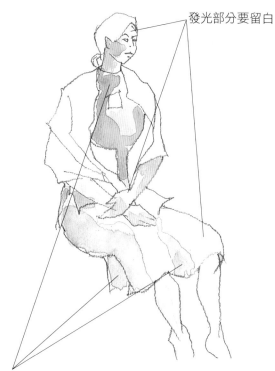

發光部分要留白

在陰暗部分上重疊顏色
● 毛衣的顏色…A　陰暗的顏色…在A疊上B
● 裙子的顏色…C　陰暗的顏色…在C疊上D

A：土黃色　　　　B：濃赭色

C：鈷藍色　　　　D：普魯士藍色

● 人體和衣服的發亮部位在一開始即要留白，這點是水彩畫的困難之處，因為一旦塗色後就無法再重新來過。

● 陰暗部位是在一開始即塗上其本身的顏色（肌膚和衣服原本的顏色）後再重疊上較濃的相同色系之顏色。在重疊上色時，要等下層的顏色完全乾燥後才能上色，不然2色相混後容易變成混濁的顏色。

● 因皺褶所產生的陰影部分之上色，以和上述相同的方法進行即可。

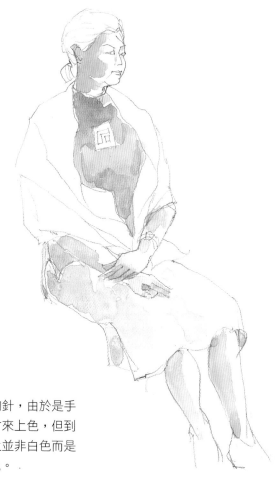

▶作品範例：其實，此時我最想描繪的是掛在胸前的胸針，由於是手工製品上面有許多顏色，原本想保留作為最後的樂趣才來上色，但到了最後卻忘記上色。至於披在肩上的大型披肩，實際上並非白色而是彩色的，但我卻按照我的習慣加以留白，並非忘記上色。

2 ● 為何要留白？

如果是白色衣服時，為了表現出白色的部分，把紙底的白色狀態加以保留下來，但實際上我卻把有顏色的部分加以留白而以不上色的情況居多。這是在風景寫生上常採用的方法，而我喜歡這種清爽的淡彩式之完成作品，因而常加以留白。因此常被教室內的學生們問到：「為什麼這裡要留白？其理由為何？」坦白地說，到此就自然地停止上色的作法，完全憑感覺，但此一說法並不能成為答案，因此我本身也去思考其理由為何。

● 首先，因為是要在短時間內完成，因此把不上色的時間轉為描繪其他的部分。

● 雖然把全體均加以上色也能表現出其風味，但我認為在局部上加以留白，使顏色的有、無相鄰接之方式能更明確地成為對比，如此可更增添個別衣服之風味（圖1）。

● 在我的作品中在描繪相疊的衣服時，大多是在內層或外層的任何一方的衣服會加以留白，如果雙方上色的話，因為要在短時間內畫完，加上其中一層的顏色

尚未乾燥，會使雙方的顏色暈染開來而容易失敗，為防止失敗這是我認為比較好的方法（圖2）

● 留白部分之顏色可以讓人們發揮想像力。

當然如果時間允許的話，全體上色雖然是比較好，但反過來利用20分鐘的限制而好好享受平淡加以留白的上色樂趣也不錯。

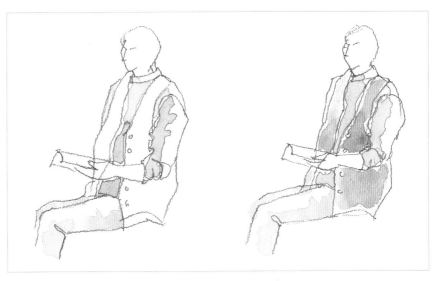

▲圖1：把背心留白的場合（左）和上色的場合（右）

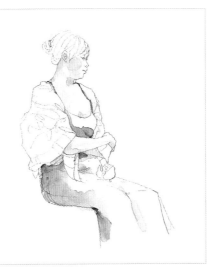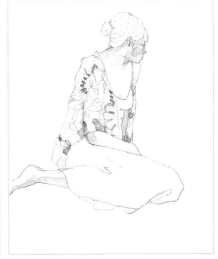

▲圖2：在內層的衣服上色之作品（左）和在外層的衣服上色之作品（右）。

3 ● 臉部的各種上色法

由於臉部的上色所能使用的時間很短，因此要以精確又簡單且不遲疑的上色心態來進行即可。我幾乎不會因為模特兒或姿勢之不同而改變上色方法和色彩，頂多只是因為看到陰影之色調而稍加變化而已。

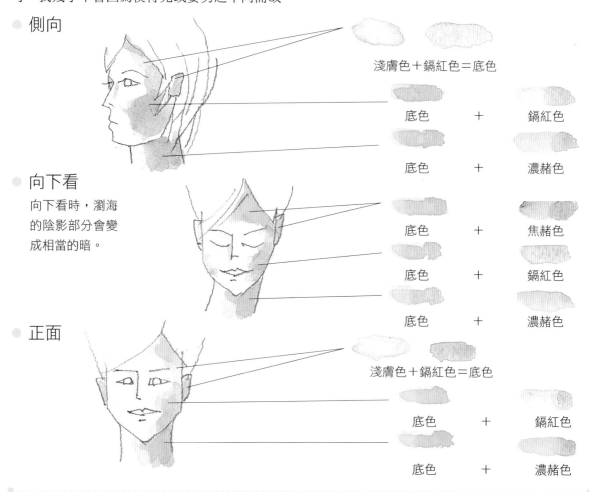

● 側向

淺膚色＋鎘紅色＝底色

底色	＋	鎘紅色

底色	＋	濃赭色

● 向下看

向下看時，瀏海的陰影部分會變成相當的暗。

底色	＋	焦赭色

底色	＋	鎘紅色

底色	＋	濃赭色

● 正面

淺膚色＋鎘紅色＝底色

底色	＋	鎘紅色

底色	＋	濃赭色

● 穿深濃色的衣服時

如果穿的衣服為深色時，有時頸部的顏色和原本的肌膚顏色會被衣服的顏色所映染，此時以大量的水溶解衣服的顏色，在避免太深之下而重疊上肌膚的顏色即可。

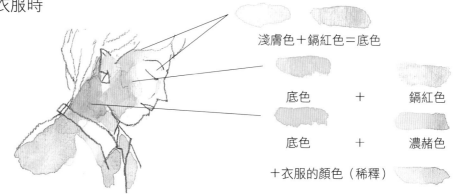

淺膚色＋鎘紅色＝底色

底色	＋	鎘紅色

底色	＋	濃赭色

＋衣服的顏色（稀釋）

※在此使用「＋」是指在調底色時要使用混色，除此之外全部都是等乾燥後才重疊上色之意。

4 ● 柔軟布料的衣服之上色

在衣服的上色時要比衣服原本的顏色更為模糊化，或是稍微稀釋些（以大量的水溶解水彩顏料）來上色才會更有效果。

▲左：在能分辨出衣服中身體的線條之程度下，以顏色和線條來表現陰影，並表現出密貼在身體上的柔軟布料。右：是否有表現出全體裹在輕柔飄逸之氣氛的布料（棉混紡）呢？

▶作品範例：此女擔任模特兒的作品相當多，但其中以此幅的氣氛稍微有些不同。非常輕柔接近於紗質的棉混紡之布料裹住了上半身。

不同姿勢的重要

1 ● 戴著老花眼鏡的姿勢

描繪眼鏡的位置不要和眼睛相疊，要稍微移動到眼睛的下方而表現出跨在鼻樑上的狀況（俗稱為鼻眼鏡），才更像老花眼鏡。

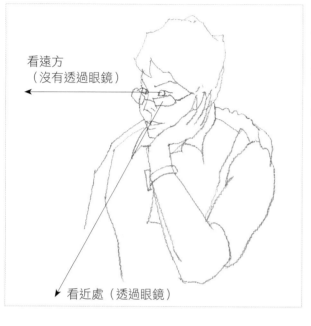

看遠方
（沒有透過眼鏡）

看近處（透過眼鏡）

◀一般而言年紀越大的人，近處的東西不易看清而要使用老花眼鏡，如果不是遠近兩用的老花眼鏡，必須調整成看近處之度數才能看清近處，因此戴著老花眼鏡看書之人，突然要看遠處時，因受到眼鏡的阻礙會如圖般地移動位置從眼鏡的上方以裸眼來看遠方，這種姿勢結果就變成在鼻子上戴著眼鏡的狀態，如此才會有「鼻眼鏡」之名稱了。

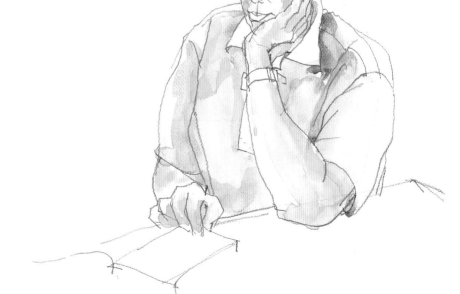

▶作品範例：戴著老花眼鏡的姿勢，會讓人感覺到此人已上了年紀，因此是很好的描繪主題。

2 ● 打盹的姿勢

請將焦點放在全身力量放鬆之狀態而加以描繪出來。

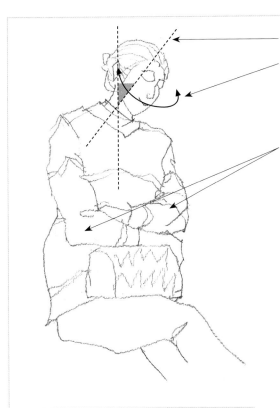

●頭部的中央大約是傾向前方之程度。

●把眼睛、鼻子、嘴巴之線條描繪成向下之弧線。
依靠上述2點表現出向下打盹的狀態。

兩手臂均放鬆力量，此時大概是把上半身的體重擺放在膝蓋上的手提包上面。以放鬆身體力量之程度來表現出熟睡的狀態。

▶作品範例：此為向下傾斜而收縮下巴之姿勢。兩手臂的重量完全擺放在名牌手提包上面之狀態。這可能是我的喜好，我在人物寫生時多半都不描繪全身，此為其中之一例。

3 ● 從下往上看的姿勢

描繪坐在椅子上由下往上看時,由於畫者是坐在地板上,因降低視線而看到模特兒的下巴下方,且看不到桌面上方,此時一般均只會描繪一小部分的木板桌面,藉以表現出畫者是從低處來描繪的。

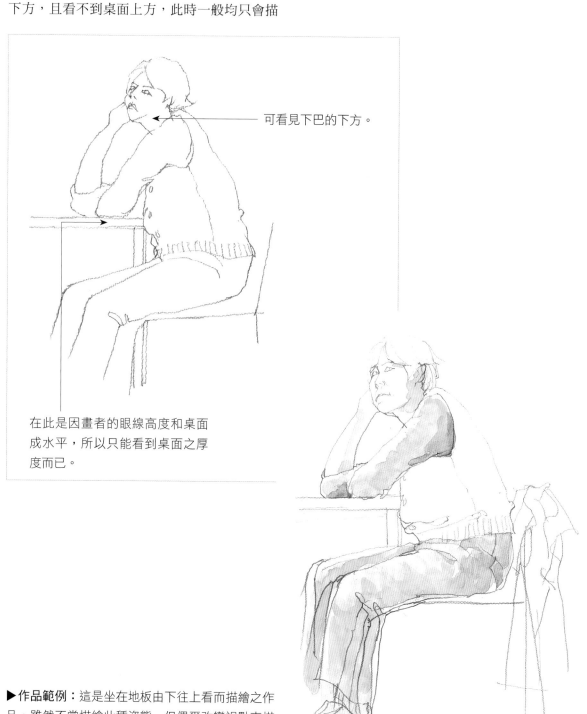

可看見下巴的下方。

在此是因畫者的眼線高度和桌面成水平,所以只能看到桌面之厚度而已。

▶**作品範例**:這是坐在地板由下往上看而描繪之作品。雖然不常描繪此種姿態,但偶爾改變視點來描繪時,也會有還不錯的新奇發現!

4 ● 躺下的姿勢

從腳側方向描繪躺下之姿勢時，上半身從畫者來看是最遠（內側）的，因此要畫小一些，而前面所看到的下半身反而要畫大一些（長一些），如此才會使畫面產生深度感。

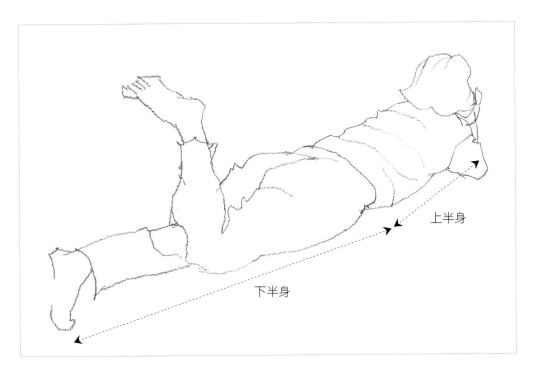

上半身

下半身

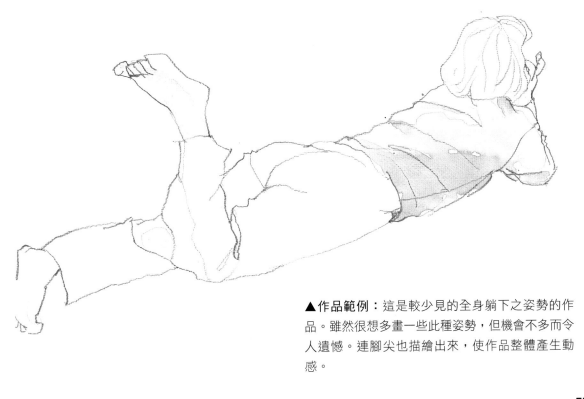

▲作品範例：這是較少見的全身躺下之姿勢的作品。雖然很想多畫一些此種姿勢，但機會不多而令人遺憾。連腳尖也描繪出來，使作品整體產生動感。

5 ● 背後的姿勢

並不是完全朝向背後，還能看到一小部分的側臉之姿勢。由於臉部的五官不太清楚，且在全體中以背部的面積最大，再加上其他想描繪的要素也比較少，因此想設置描繪的重點也很困難，但必須正確掌握住輪廓線，並注意展現出安定感。

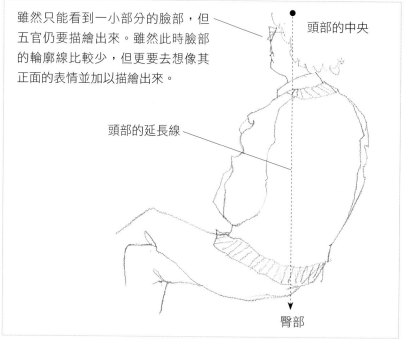

雖然只能看到一小部分的臉部，但五官仍要描繪出來。雖然此時臉部的輪廓線比較少，但更要去想像其正面的表情並加以描繪出來。

頭部的中央

頭部的延長線

臀部

▲使坐姿具有安定感，要仔細觀察並正確掌握模特兒頭部的延長線垂直朝向下方時落在何處為要。在此確認其延長線垂直向下的地方即為臀部，並加以描繪出來。如果和實際情況不同而有差距時，會使看畫者產生不安定感。例如變成腳部或是背部時就會非常不安定，同時也容易變成完全不同的姿勢。

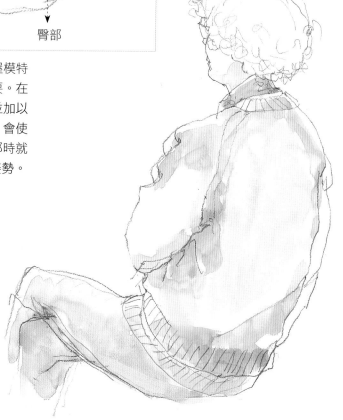

▶作品範例：如果和畫正面相比的話，我是比較喜歡描繪側向的臉部，雖然可描繪的部分比畫正面較少，但能以較少的要素表現出模特兒所散發出的氛圍也是令人雀躍之事。

　雖然這是常會發生的事，想畫出全身時卻無法把腳的部分畫入紙面，尤其是在描繪尚未熟練的時期，雖然想勉強地把全身畫入，但結果在紙面的一部分會變得捉襟見肘，最後導致前面辛苦所描繪的部分功虧一簣。

▲預定的構圖

▲在描繪的中途產生變形之構圖…由於身軀太長而使腳尖無法畫入紙面。

▲改善方案（在堅持不重畫的條件下）…不要勉強全部畫入，而以連接到紙面之外的線條來加以表現。雖然此一線條並不長卻很重要，它是以會讓看畫者感到「會連接下去」為重點。而為了要保持全體的平衡，雖然構圖比預定稍大一些，但總比變形要好。

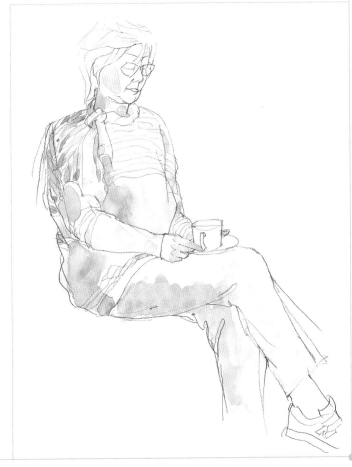

藉由服裝能表現出其人的趣味和年齡、生活狀況和人品等，更甚者可說連其人的人生均可表現出來也不為過。在此介紹能描繪出以此人很棒的裝扮作為題材之作品。

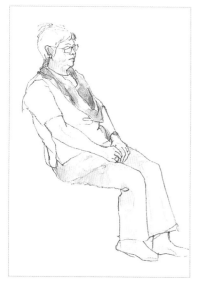

▲手染的領巾非常漂亮，使放鬆的姿勢增添光彩。

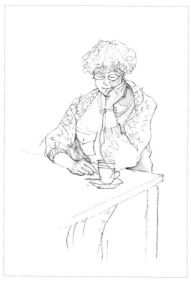

▲穿上用米白色柔軟的線所編織的蕾絲罩衫式上衣，十分好看。

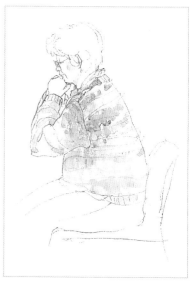

▲自然地圍繞在頸部的領巾之顏色和毛衣均為同色系的綠色，顯得十分清爽。

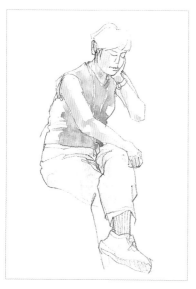

▲這位模特兒喜歡打網球，是位愛好運動的女士。從無袖襯衫伸出的手臂，看起來十分健美。

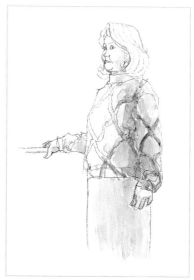

▲模特兒身上穿的是圖案美麗的毛衣，但很難描繪，在限定的20分鐘內，已經盡了最大的努力。

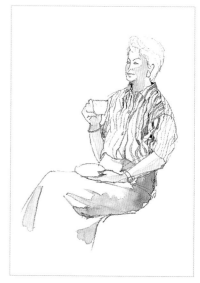

▲如何將上衣的直線條表現出來成為描繪的主題，在此將皺褶生動地描繪出來。

第 3 章

人人均可成為模特兒

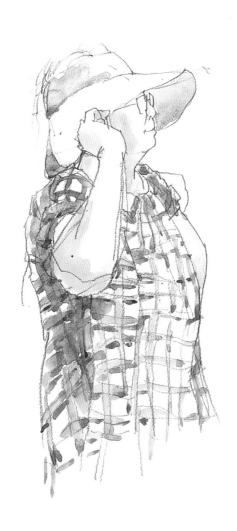

讓我們來當令人嚮往的模特兒吧！

1 ● 為了當業餘模特兒

在人物寫生中不可或缺的是模特兒，雖然看起來有路人、電車中的乘客等、在各種場所中有許多描繪的機會，但在「活動中的人很難描繪」、「畫陌生人很有壓力」、「連家人也不想當模特兒」等理由之下，認為「沒有機會描繪人物」之人不少。

在此，請各位務必嘗試我們所採取的方法，那就是在熟識的人們之間採取互相輪流當模特兒的方法。咦！不會害羞嗎？又不是要你脫下衣服，而是以著衣的狀態，在最輕鬆自在之下保持20分鐘的姿勢即可。此時，你將搖身一變成為大家目光聚集的模特兒，還可獲得不曾擁有的舒暢氣氛之經驗。

在我教室內的學生們，剛開始時也會感到害羞，但如今擺起姿勢不僅有模有樣，還樂在其中，且連裝扮也越來越灑脫大方又美麗亮眼。因為被人們注目的經驗與快樂的緊張感，往往會使其人增添無比耀眼的光彩，這是我的想法。

業餘模特兒也有好的一面，由於是業餘的，才能描繪出具有生活感和溫馨感的人物寫生畫出來。當畫好之後，把大家的作品排成一列，互相批評指教而趣味橫生。

此時，畫得好或畫不好倒是

其次，總之能熟練地描繪人物才是最重要。

那麼，你是否要開始去挑戰呢？

▶ 在學生家中的一位年輕少婦也躍躍欲試地當起模特兒！她像時裝雜誌中的模特兒一般專業呢！

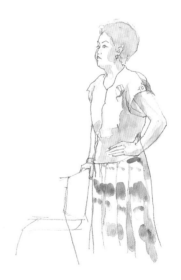

▲聽說輪到她要擔任模特兒時的前一天才去過美容院，到了當天還精心打扮，連細節處也考慮周到，或許因為如此才顯得非常得體大方。

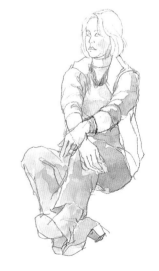

▲她是教室中最年輕的女性，在當天還特別以時髦的裝扮來當模特兒，連裝飾品也成為焦點所在，對畫者而言，這是一幅十分有趣的作品。

2 ● 人物寫生的樂趣

教室中的學生們均對人物寫生十分著迷，於是我問他們到底人物寫生的哪一點最有樂趣？

● 因時間很短，必須集中精神，因此對上色、畫線均不會描繪太多為其優點。喜歡描繪時的緊張感。

● 平常很少有機會集中精神，而在此20分鐘內的緊張感令人舒暢無比。

● 想到下一次要當模特兒，應如何裝扮而令人興奮不已。

● 在每一次描繪時，能了解自己的缺點並逐一改善而令人高興。

● 喜歡當模特兒。

● 拜人物寫生之賜，無論在搭乘公車或捷運時，有了「如果能描繪那人該有多好！」之想法，於是對人產生興趣進而仔細觀察，而不會無聊。

● 因我不擅長描繪手部，因此無論在逛街或坐車時都會去注意並觀察人們的手。

● 雖然因短時間的緊張感和集中力，而導致身心疲勞，但之後的放鬆特別舒暢。

● 雖然在最初懷有「我能否畫好？」之不安情緒，但不管完成時的作品如何，完成時的喜悅感非常特別。

● 雖然是描繪同一模特兒，但不會有2張相同的畫作，且還可從畫中表現出每一個人的個性，到了最後觀賞排成一列的作品時也十分有趣。

● 在自己當模特兒時，看到大家所完成的作品也非常高興。「我經常是這種狀態嗎？」從中還可發現自己意外的一面。

● 我喜歡觀看從作品中所反映出畫者的性格。

由於這種活動十分新鮮又少見，大家均在短時間內對人物寫生著迷。今後當各位沉浸在這種快樂中，請掌握一些心得藉以完成更富有個性之作品出來，我將拭目以待。

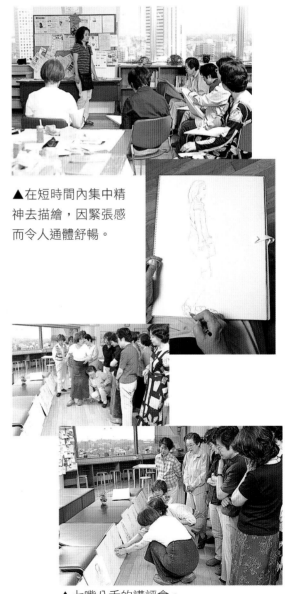

▲ 在短時間內集中精神去描繪，因緊張感而令人通體舒暢。

▲ 七嘴八舌的講評會。

63

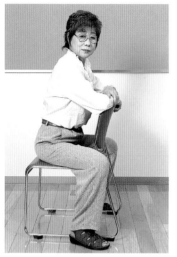

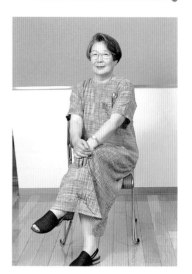

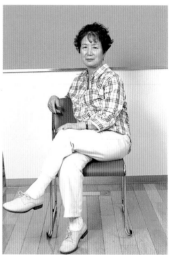

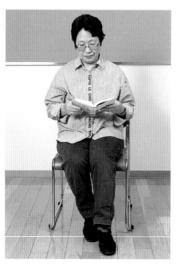
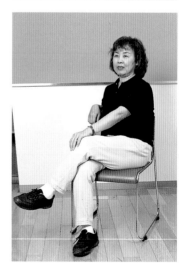

學生們各自採取他們喜歡的姿勢。大家均可成為令人嚮往的模特兒，這也是樂趣之一。

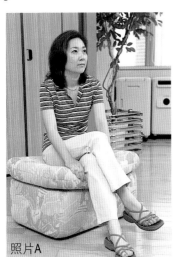

照片A

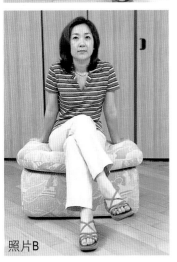

照片B

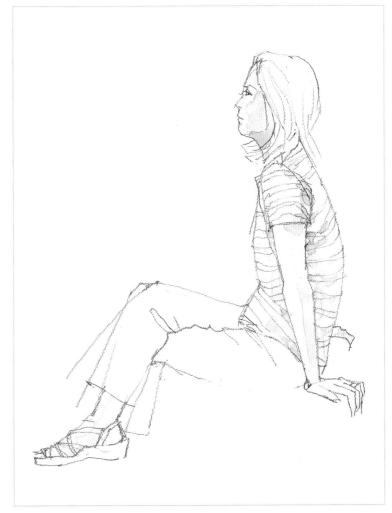

▲作品範例：由於考慮到在20分鐘內不能動的限制，因此要採取不勉強之姿勢為宜。照片A是只依靠腳部和臀部來支撐身體的姿勢，而照片B是使用腳部、臀部和兩手臂來支撐身體之姿勢，還是以後者比較安定為宜。

仔細觀察模特兒

請仔細觀察模特兒後，再描繪在紙面上吧！由於要將三度空間的對象轉移到二度平面的紙上，這是件非常困難的事。為了證實此點，將已描繪好之畫，再次畫在其他的紙面上時一點也不困難，而我們所要進行的是屬於前者較困難之作業。

在進行此一作業時，有不少人是只稍微看一下模特兒，接下來即一直埋首自己手邊的畫線作業，但按照道理來說，只稍微看一下如何能描繪出如此多的線條呢？會不會在無意識中，

以自己方式所描繪出來的並不是事實呢？為防範此點，盡量把觀察模特兒的時間和描繪線條之時間，以相同的時間來分配，以有節奏性地反覆進行「觀察」、「描繪」、「觀察」、「描繪」之流程，如此自然可以培養邊觀察邊描繪之習慣，而避免描繪出自以為是的線條出來，只將眼睛所看到的那些部分描繪在紙面上，結果自然能仔細觀察模特兒，而完成具有魄力與張力的作品出來。

▲在描繪之前，時而從遠處，時而從近處，或左右正面仔細觀察模特兒之姿勢，然後決定自己要以多遠的距離，哪一角度來描繪。

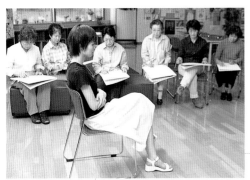

◀這次有幸能描繪年輕的模特兒（新婚少婦），大家均迫不及待地開始寫生，以往都是描繪中老年人，因此我擔心會不會把她畫成老女人，還好有表現出年輕女性，這應該是透過「仔細觀察和描繪」之訓練所致。

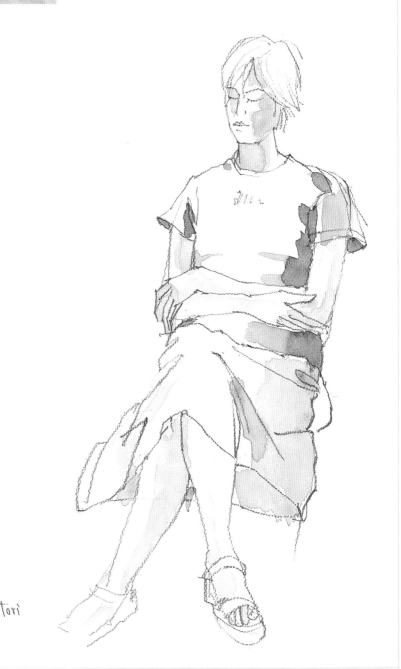

K.Hattori

作畫的流程

對前述的年輕模特兒，在20分鐘內進行寫生。在和模特兒相同視線的高度下，決定從可感覺到手腳之動感的側面來描繪。

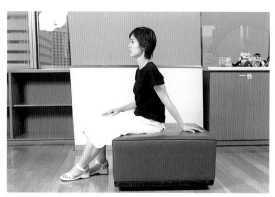

▲首先，決定採取縱構圖或橫構圖。

1 描繪從額頭到下巴之線條（照片上），接著描繪眉毛和眼睛（照片下）。

2 描繪耳朵和頭髮（頭部）。

3 描繪從頸部到肩膀、上半身、手臂。

4 描繪放置在大腿部份上的手部。

5 將接觸到椅子之裙子部分，邊注意其皺褶狀況邊描繪。

6 描繪從裙子下伸出之腳部。

7 描繪放置在椅子上的手部。

8 完成描繪線條之作業。

9 在肌膚上淡淡地上底色（淺膚色＋鍋紅色）。

10 在肌膚的陰暗部分重疊塗上暗色。

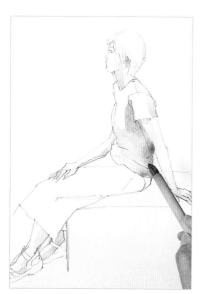

11 將衣服上色。

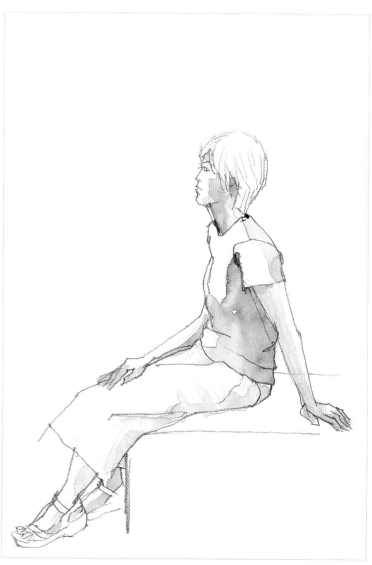

12 完成。我覺得多少有表現出模特兒年輕之氣息出來。

千姿百態的人物寫生

下面介紹在我教室內之學生們的作品。大家均快樂地向人物寫生挑戰！在畫者和模特兒名字

下面的文章是畫者的心得隨筆（順序不拘）。

①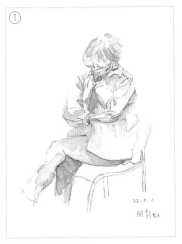

②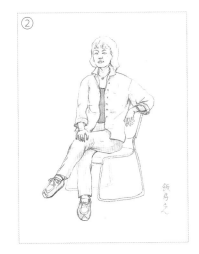

③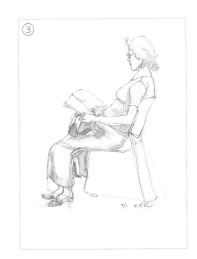

④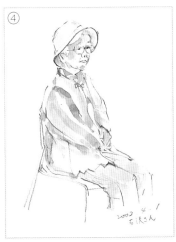

⑤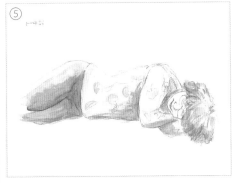

⑥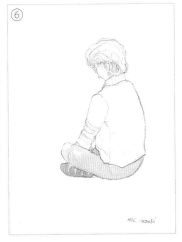

①畫者：細井育子（模特兒：作者）
　因被同學們讚美說顏色使用得很棒而感覺很高興。同時自己也能順利地用鉛筆描繪。

②畫者：梶谷智子（模特兒：飯島和子）
　手部的感覺沒有好好地表達出來。

③畫者：渡邊直子（模特兒：吉原康世）
　從60歲才開始描繪人物寫生，不知道會畫得如何而令人不安，但對於在短時間內描繪所產生的緊張感和疲勞感，覺得無比舒暢。

④畫者：笹島幸枝（模特兒：石沢英子）
　要省略線條非常困難。不知是否有把老年人的感覺描繪出來。

⑤畫者：石沢英子（模特兒：沼田保子）
　雖然畫得不太好，但畫得很快樂，我很喜歡人物寫生。

⑥畫者：小川雅子（模特兒：鈴木榮子）
　人物寫生是最難描繪的。

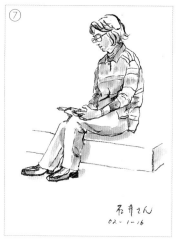

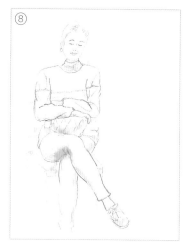

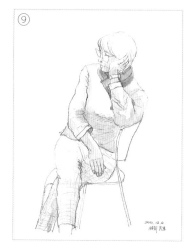

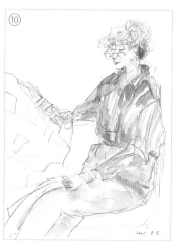

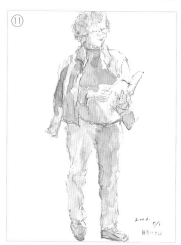

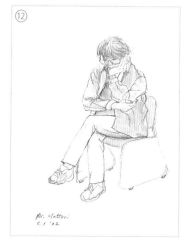

⑦畫者：中山香代子（模特兒：石井信子）
剛開始我以鋼筆來描繪而得心應手，因此決定用此來描繪線條。因集中精神而覺得很疲勞。

⑧畫者：小山綠（模特兒：木野內安紀子）
雖然在20分鐘內很疲勞，但如果能畫得很棒時，心情就很爽快。

⑨畫者：沼田保子（模特兒：作者）
從線條上看出缺乏自信。

⑩畫者：木野內安紀子（模特兒：沼田保子）
因為被戴著鼻眼鏡，悠閒地拿著報紙籠罩在灑脫氛圍下的模特兒所感染，在愉悅的心情中所完成的一幅作品。

⑪畫者：石井信子（模特兒：細井育子）
在觀察又觀察的20分鐘內，在無言當中倍感親切感，真是不可思議的快樂時光。

⑫畫者：五十嵐敏子（模特兒：作者）
雖然所描繪出的線條有些缺乏自信，還是能充分享受繪畫的樂趣。最近無論在坐電車或在公園等，均能輕鬆地在明信片大小的寫生簿上畫人物或鞋子、手部等，而不再感到無聊。能去做自己想做的事，應該不太多吧！我會好好珍惜現在！

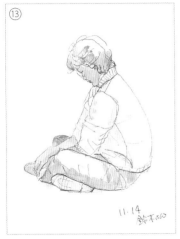
⑬

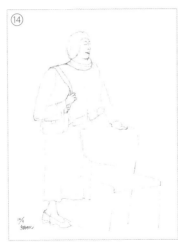
⑭

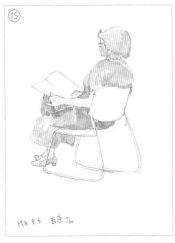
⑮

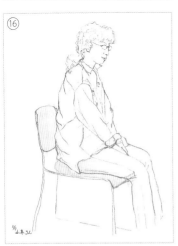
⑯

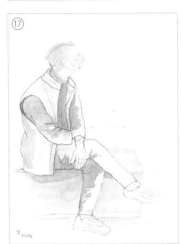
⑰

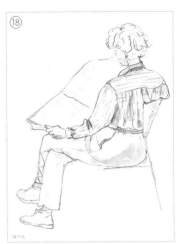
⑱

⑬**畫者：田中明子（模特兒：鈴木榮子）**
姿勢擺得很自然，很好。因為時間太短，不知道該在哪一部分上色才會更好而覺得很困惑。

⑭**畫者：龜之園麗子（模特兒：細井育子）**
第一次畫人物寫生的我，對於要在20分鐘內完成上色的緊湊感和空氣中瀰漫的緊張氣氛而大受刺激，但同時也對於「時間到了」之後的輕鬆氣氛感到非常棒。

⑮**畫者：鈴木榮子（模特兒：吉原康世）**
我自己認為有把靠在椅背上的感覺表達出來，只是手指的部分一直覺得很難描繪。

⑯**畫者：吉原康世（模特兒：山本智子）**
畫人物很有趣，如果還能表達出其人的人品時將會更棒！

⑰**畫者：飯島和子（模特兒：作者）**
我覺得畫得比實際年齡要年輕些。整體上也很平衡…。要在20分鐘內完成人物寫生時，雖然很焦急，卻還是集中精神去描繪。在最後講評時，才發現手稍短且頭稍大，但在能欣賞大家的作品之氣氛下十分快樂。

⑱**畫者：木野津屋子（模特兒：沼田保子）**
現在的我能在限定的時間內完成就算不錯了，雖然從60歲才開始畫，但覺得樂趣無窮。

三人三種人物寫生

在下面是把包括我在內的三個人所描繪相同姿勢之模特兒的三幅作品排列在一起。三人各自表達出三種不同的特徵和各自在意的部位。

在畫者名字後面的括弧內是畫者的年齡和畫此一作品時人物寫生的資歷。

1 ● 打盹的人

描繪把手按壓在額頭上支撐頭部打盹的樣子。想表現主婦在日常生活中片刻打盹的樣子。手肘是靠在椅背上的位置，稍微支撐上半身的體重。臉部是被手遮住大約一半之程度，但在露出的範圍，要盡量描繪出表情較好。

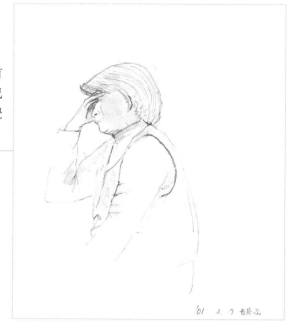

畫者：鈴木榮子女士 （56歲・6個月）
雖然已畫了6個月之久，但最近才覺得慢慢地有在進步中。用手遮住臉部並支撐頸部的感覺已充分表達出來，雖然沒有描繪下半身，但感覺到有把全身的體態表達出來。

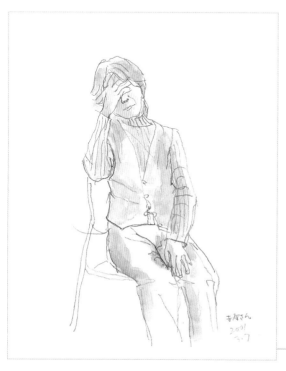

畫者：田中明子女士 （59歲・2年）
線條畫得相當俐落有力。放在膝蓋上的手指姿勢，雖然很簡略不夠仔細，卻令人覺得相當有味道。因毛衣和背心的顏色相似，不妨刻意改變其中一方的顏色會更好。

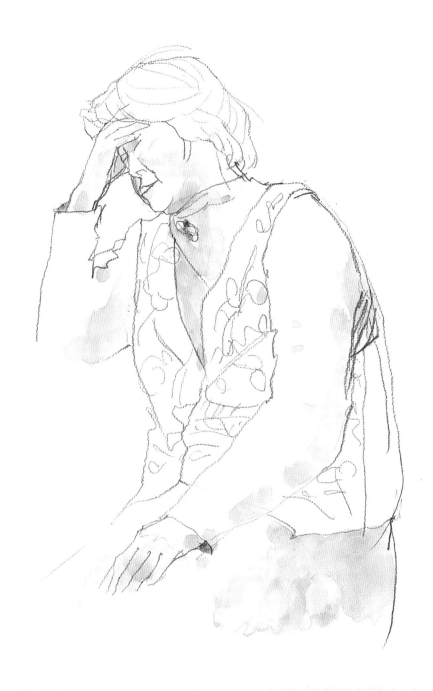

畫者：作者

當模特兒說：「不知道該擺哪一種姿勢？」時，我即回答說；「那就以睡姿如何？」而決定了此一姿勢。雖然很想表達出主婦日常生活的感覺，但只有20分鐘，其結果就擺在你眼前了。我原本就不想描繪背心，只是隨手勾勒幾筆，是否也成為效果之一？

2 ● 盤腿交叉而坐的人

首先，想表達出安穩的坐姿。仔細描繪手和手指的姿態、光腳的模樣、以及不對稱擺放的手腳，心情感覺舒暢愉悅。如果能畫得更逼真些，那完成的作品一定會很棒。

因為這位模特兒是較中性化的女性，因此不管是體態或氣質，最好能將其特徵充分表達出來為佳。

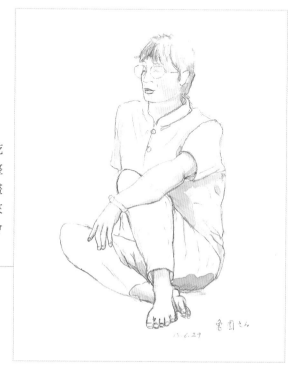

畫者：石沢英子（78歲・2年）
她所畫的人物寫生一向都讓人感到是「清爽乾淨的淡彩畫」，雖然最前面的腳有點小，但整體的平衡感很好。有關左肩的袖山附近之畫法，如果能把袖子內的手臂之圓筒狀表現出來會更好，雖然不是很明顯，但若能稍加留意會更棒。

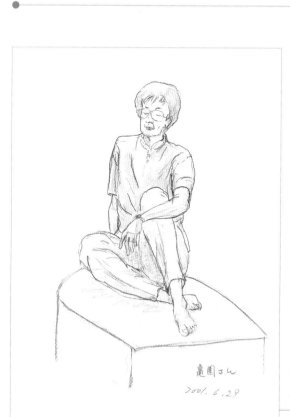

畫者：梶谷智子（68歲・3個月）
畫者說：「因為太偏上方，所以把底座的沙發也稍微描繪出來」，能如此隨機應變很好，雖然全體的平衡感還不錯，可惜線條太過呆板，如果能有些強弱會更好。但卻能充分地表現出模特兒本人的親和、溫柔之特質。

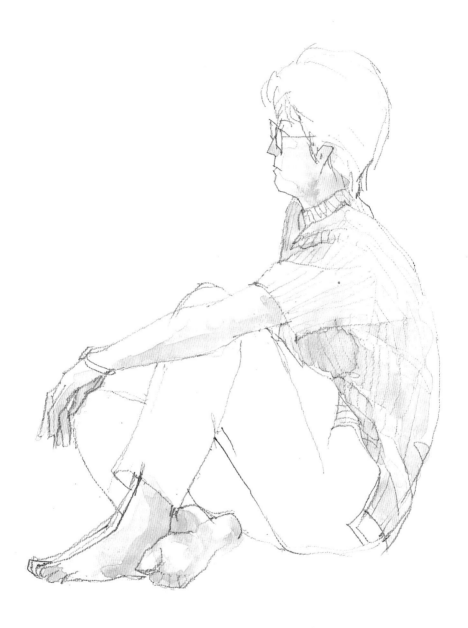

畫者：作者

畫好後，模特兒表示說：「很像我！」雖然我自己也覺得還不錯，但並不是我畫得好，
而是模特兒的姿勢擺得好。由於把鞋子脫下，露出腳底，雙腳交叉坐下是十分安穩的坐
姿，手臂（放鬆力量）自然地擺放著，因此在描繪時可自然地傳達出身體的動感，這是
令人感到舒服的姿勢。從大家所描繪的作品都很不錯即可得到證實。

3 ● 坐著托著下巴的人

在所有坐姿中的共同特徵，即是要能把坐在地面上的感覺描繪出來為首要課題，其次是把此一姿勢以右手支撐住之感覺很自然地表達出來。

以木野內的作品為例，雖然是從很難描繪的正面來畫的，但卻畫得很好。

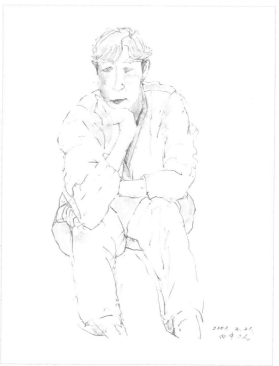

畫者：木野內安紀子（60歲・6個月）
她所畫的人物寫生和其他的人不太一樣，仔細一看並不是很正確，手臂伸展的方向也不太自然，但很奇妙地卻具有吸引人的魅力，如此的畫法也很不錯。因為能畫出人的風韻之人物寫生才是最棒的，不是嗎？尤其是傾斜的肩膀之特色和右掌、下巴的感覺特別地棒。

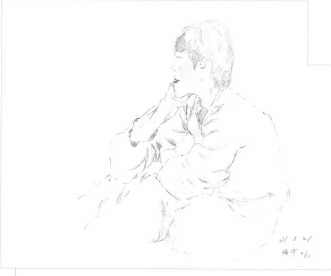

畫者：細井育子（58歲・1個月）
這是她第一次的人物寫生，同時也是相當具有味道的作品，尤其口紅部分給人印象深刻。至於平衡感是今後的努力的課題，只要隨著日漸熟練即可加以解決。我也想畫出具有如此韻味的人物寫生。

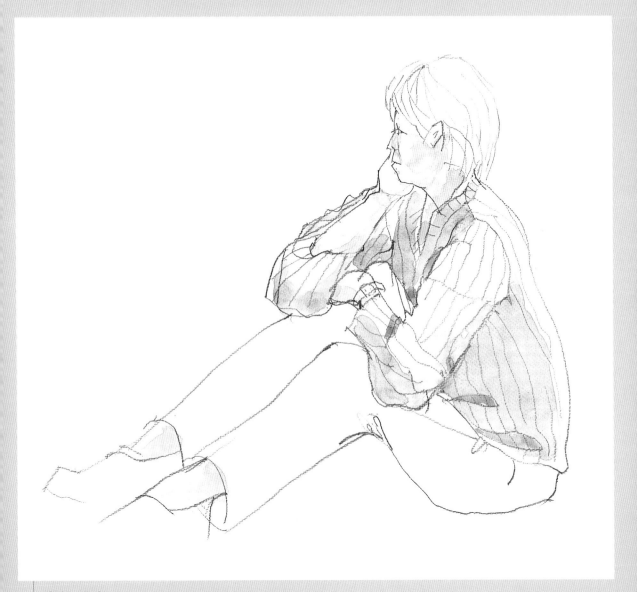

畫者：作者
好像要畫出如範本般的作品。以張力而言，比不上左頁的二幅作品，但或許可作為決定
頭部、身軀、手、腳、腰部、各部位之位置關係的參考之用。

4 ● 穿裙子之人的姿勢

很少有穿裙子擺姿勢的模特兒，因此想描繪能傳達出穿著柔軟材質的衣服之感覺出來。由於機會難得，只把衣服的圖案簡單地畫出即可。

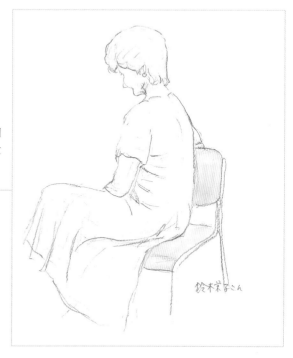

畫者：梶谷智子（68歲・6個月）
如果把衣服的顏色塗得深濃一些更好，同時和臉部的大小相比的話，頭部稍微大一些，但不知為何與模特兒很相像。

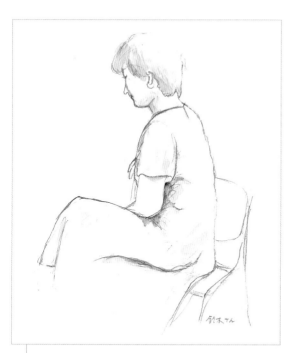

畫者：石沢英子（78歲・2年）
把模特兒的女性風韻充分表現出來。雖然手臂太白而有些突兀，但因時間不夠而無法上色。偶爾能把衣服的圖案稍微畫出一些更好。

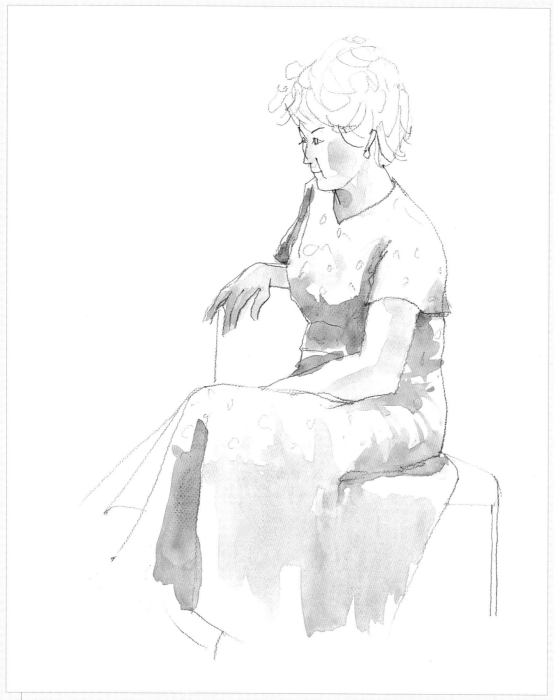

畫者：作者

這是少數描繪穿裙子姿勢的作品。將裹在柔軟材質之衣服內的身體線條，用色彩來表現
是非常好的題材（參考P53）。注意臀部和椅子接觸處的表現法。

5 ● 坐在椅子上的人

還是要把雙手的動感描繪出來。如果能把手臂稍微向前傾斜，同時放在椅背上的某程度之重量感表達出來更好。同時，如果能把模特兒所穿的柔軟布料長褲也表現出來為佳。像在此一姿勢般，改變椅子方向的坐姿時，也需某程度地描繪出椅子的款式。如我所描繪出的這種程度即可。

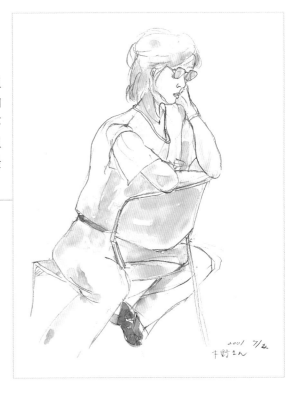

畫者：渡邊直子（63歲‧3個月）

雖然畫者說過這是一幅不值得展出的作品，但還是可以拿來講評。雖然左腳的角度、長度和實際上的差距頗大，但整體的平衡感還算不錯。從此畫看出模特兒好像為年輕的女性，但實際上模特兒的年齡相當大，因此人物寫生最好是能表現出年齡才是。

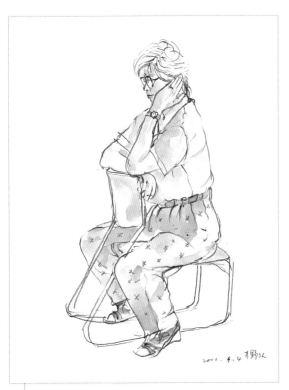

畫者：笹島幸枝（60歲‧3個月）

畫得很好。線條也很俐落有力，非常清爽乾淨，整體也很平衡，無話可說。

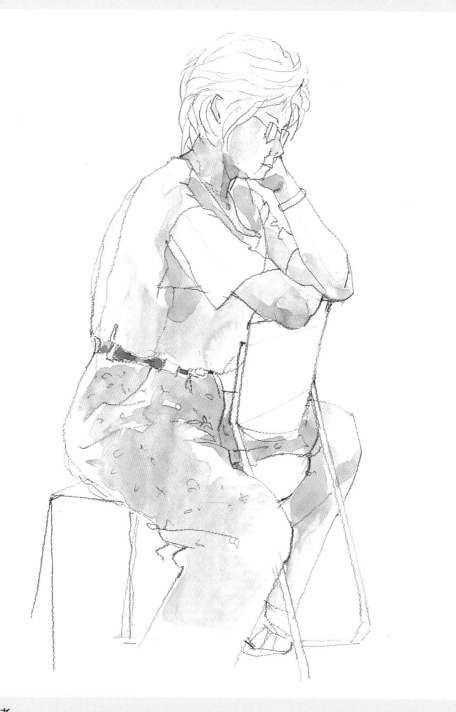

畫者：作者

模特兒穿著寬鬆的褲裝，其布料也很柔軟。同時，其獨特的姿勢也是特徵之一。由業餘者所集思廣益想出的姿勢，其變化也很有限，但在其中這是可稱為「很棒！」或「絞盡腦汁所想出的」，由此可見大家是多麼費盡心思地想出姿勢。在這幅寫生中，我最喜歡的部分是褐色的腰帶和褲帶環的表現。

戶外的人物寫生

前面所介紹的人物寫生都是設定在室內描繪的模式,在熟悉的人物寫生當中,自然而然地進展到「想描繪更多各式各樣的人之心情」,於是把視線轉向戶外。雖然有不少人或許會認為「在戶外描繪人物是否很難?」但其樂趣和在室內描繪模特兒是不太相同的。

其實,記憶中當我在開始描繪人物寫生之前,就不太擅長在戶外描繪人物,雖然在風景畫中把人物當作點景而數度嘗試去描繪人物,但總是畫不好而連連挫敗。但自從開始室內的人物寫生而漸漸熟悉描繪人物以來,如今已大不相同了,比以前較不排斥描繪人物,且更能享受描繪人物的樂趣。

在此所介紹的戶外寫生都是在埼玉縣大宮的車站或公園內所描繪的。對方是在移動中且天氣很寒冷,比起室內的條件要差許多,且每一人只能花數分鐘快速地描繪,重點是比在室內所描繪的線條要更省略,並迅速掌握其形態。

在外出時,能撥出一些時間或在旅行途中遇到吸引目光之場景時,各位不妨也去挑戰看看!

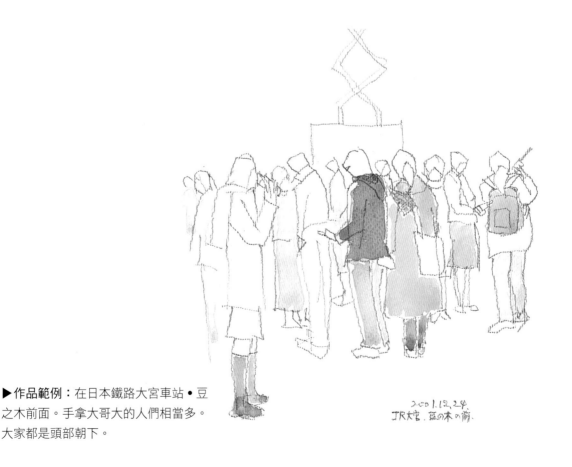

▶作品範例:在日本鐵路大宮車站・豆之木前面。手拿大哥大的人們相當多。大家都是頭部朝下。

84

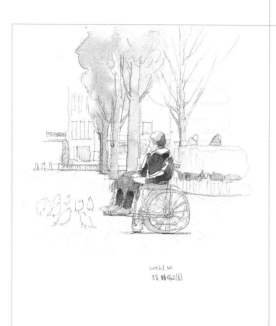
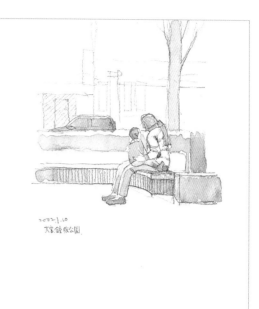
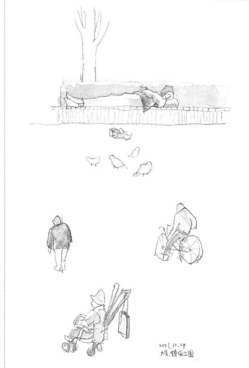
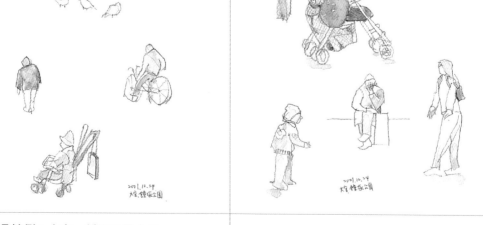

▲作品範例：大宮・鍾塚公園小景

描繪人物熟練後，請各位以你們最重要的家人為模特兒來描繪吧？裝上畫框作為餽贈的最佳禮物。

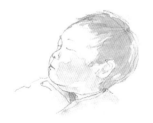 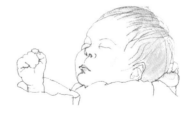 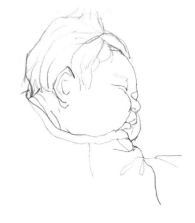

▲▶在醫院內描繪第一個孫子出生後第二天（左）的睡
姿。無法想像兩天前還在媽媽肚子內，如此成熟的臉龐。
出生後第二週（中），出生後第二個月（右），到了此時
臉頰也胖了，更像嬰兒。

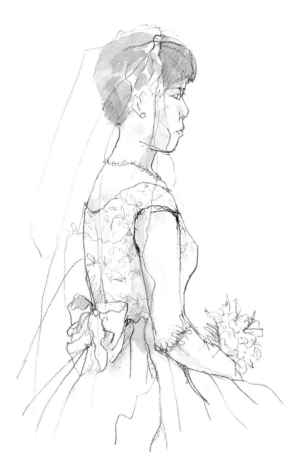

◀在女兒婚禮前一天試穿婚紗時，特別撥出20分
鐘讓我進行人物寫生。由於要商量和要做的事情很
多，她的腦海中一片混亂，因此表情木訥而不悅，
雖然應該在婚禮當天描繪才是，可惜實在太忙而作
罷！
▼兒子。好像在發呆的樣子，我趁機快速地加以寫
生。他本人也不太願意，但對於完成的作品還算滿
意，還用數位相機加以拍照。

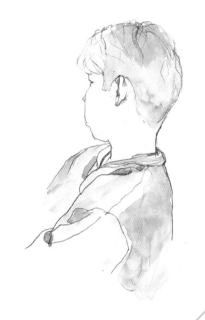

小畫室

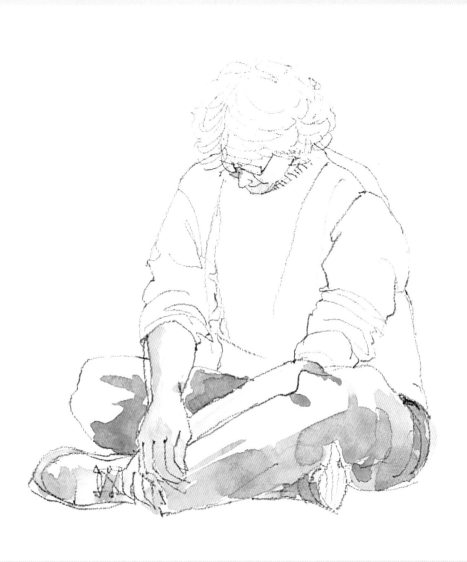

●雖然接近正面的姿勢很難描繪，但此一程度之正面比較好畫。肩膀下垂，頭部低低地朝下看的樣子是否能表現出來呢？

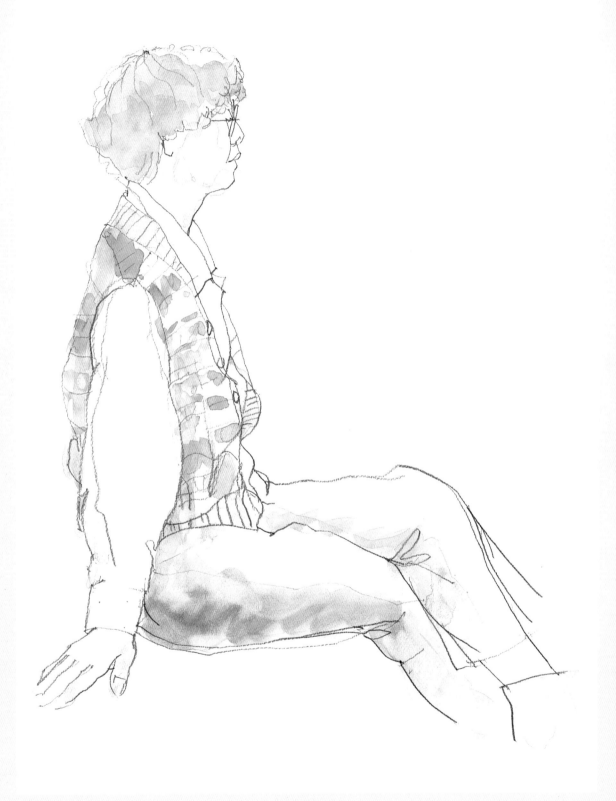

●背心的圖案很美麗。以棉布做成的，好像肌膚觸感般的針織衣服。聽説是住在德國時所買的，因為很喜歡而常穿。

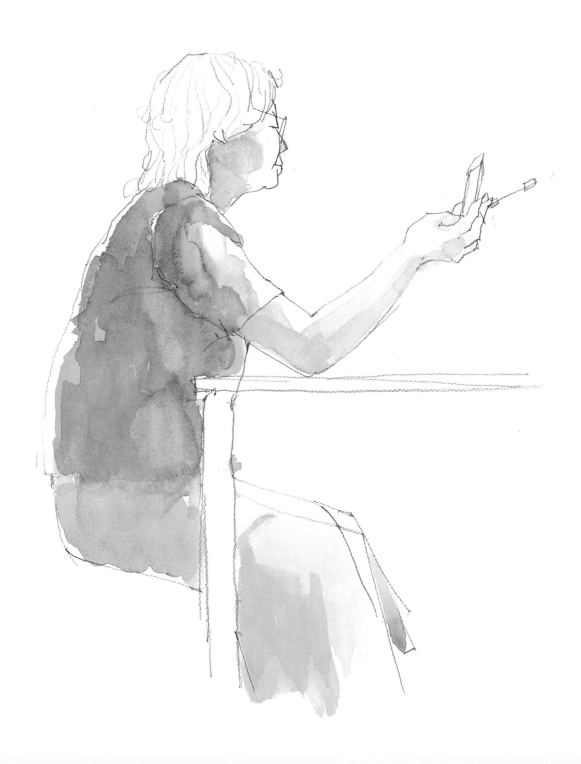

●這是正在打手機的姿勢。當時腦中想著，如果將眼線和電話線連接起來會成為一直線而加以描繪，如此畫也不錯，其動感也符合實際上的動作。

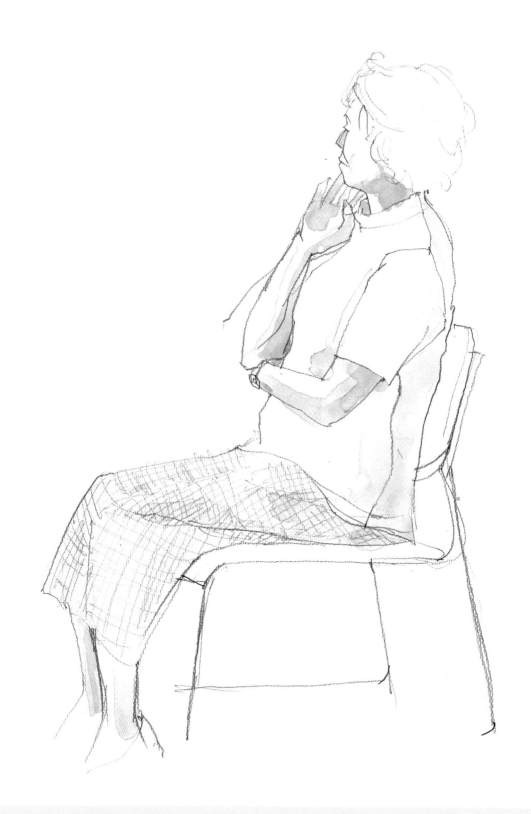

●她是我30年的老朋友。雖然墊起腳尖固定鞋子的位置長達20分鐘之久,感覺很疲勞。但看了作品後,她很懷念地說:「臉孔和我的先母非常相似,連動作也一樣」。

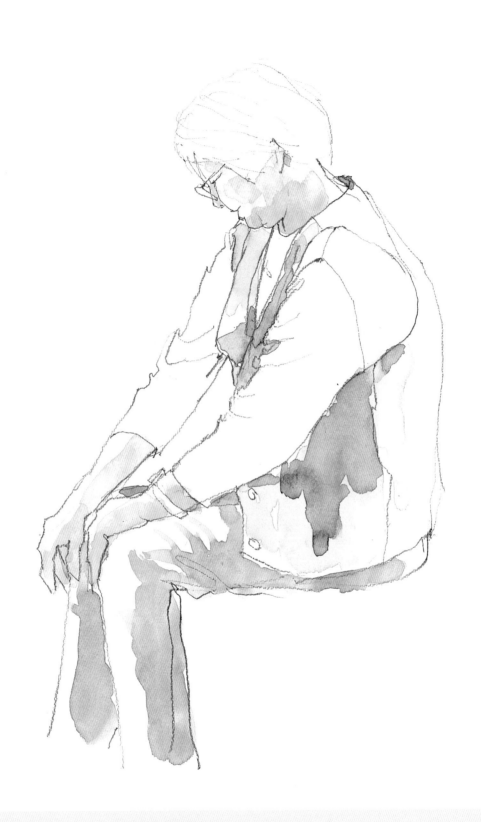

●好像是很靦腆害羞的姿勢。但不知是否畫得很像此人？

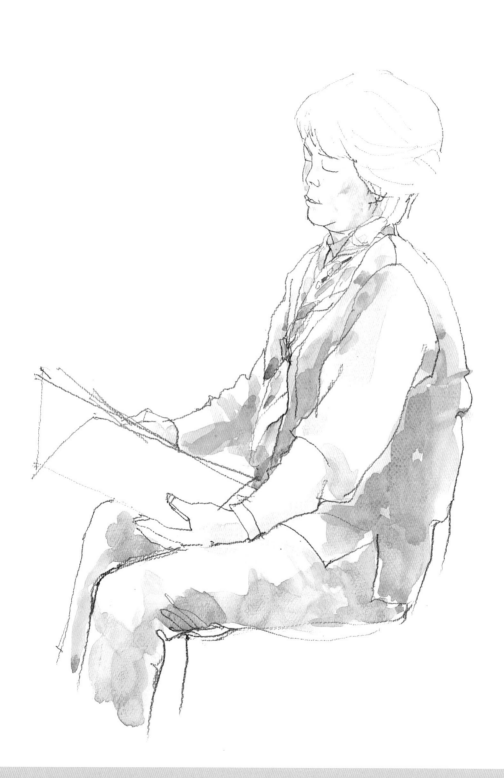

●雖然頭部稍微傾斜是她的習慣，但不知為何在畫完時即可自然地表達出來。這是在人物寫生時所能獲得的充實感。想畫出得意的作品，沒有捷徑，除了仔細觀察而畫之外，別無他途了。

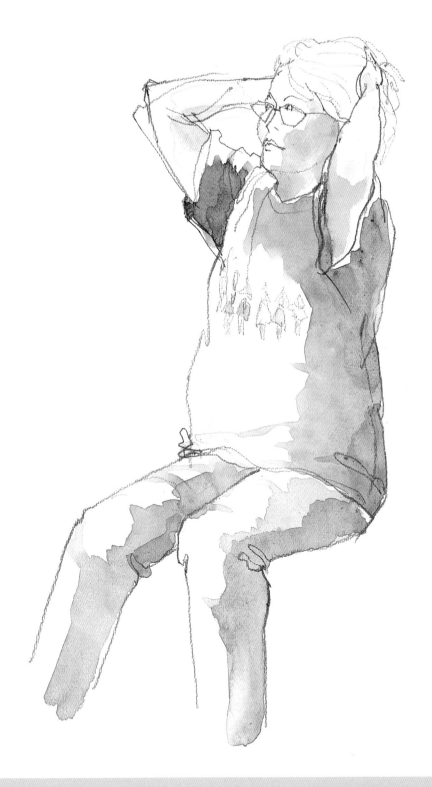

●畫完後，比實際上稍微胖一些，因此心中對她有些不好意思。但之後在我當模特兒時，她也回報說：
「我也把你畫胖了。」

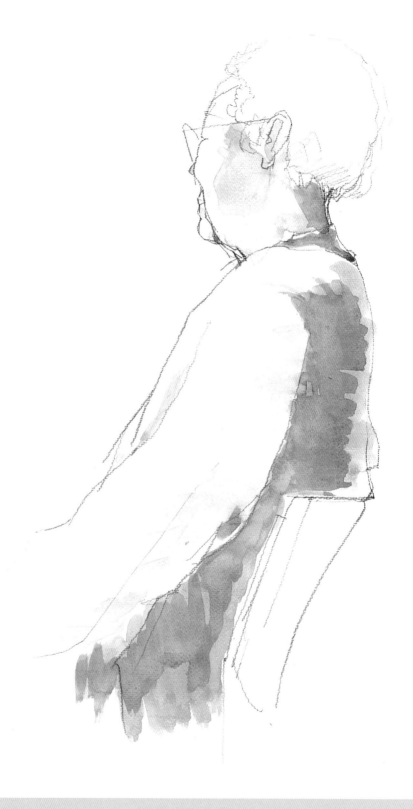

●聽説她今年已78歲了，但卻非常忙碌，她是在參加完合唱教室後，才來我的速寫教室。我也想像她一樣老當益壯。

協助我的各位朋友 （排名不分先後、省略敬稱 ● 括弧內是年齡和此時人物寫生的資歷）

飯島和子（63歲・1年）

登山家。以無氧氣設備成功地攀登標高5900m的吉利馬札羅山。現在的生活重心是以擔任她父親的看護和人物寫生同時並行。

五十嵐敏子（58歲・1年）

辭去了長年服務的秘書工作一職後，為照顧公公幾乎都住在新潟。聽說為了參加我的教室，每月來回東京一趟。編藤專家。英語會話能力佳。

石井信子（60歲・2個月）

公文式學習補習班的老師。和學生們在一起的時間非常快樂。她是我高中時代的同學，闊別42年後，在去年的同學會上重逢。從那次見面之後，就來參加我的速寫教室。

石澤英子（78歲・3年）

活力充沛一點也看不出78歲。合唱的資歷非常久，在來我的教室之前，是先去合唱教室後才來的。她所參加的繪畫教室還不只一、二個。她的行事曆是滿檔的狀態，真是個精力旺盛的人。

小川雅子（55歲・10個月）

她是既大方又可愛的人。在人物寫生時也會和本人的性格一樣，畫成既大方又可愛的人物性格出來。至於料理已經算是專業級了。也擅長於風景寫生。

梶谷智子（68歲・1年3個月）

染色家。同時也畫風景寫生。聽說女兒的和服也是她自己染色和精心縫製的。真的非常棒！

龜之園麗子（58歲・1年）

因購買我的畫作為契機而走進我的教室。她的人物寫生具有與眾不同的韻味。非常令人期待。

木野津屋子（63歲・1年5個月）

經常以游泳努力鍛鍊身體之人。同時也喜歡風景寫生。在短時間內進步神速。

木野內安紀子（59歲・1年5個月）

長久以來，擔任學校圖書館的辦事員兼老師之職。曾舉辦過油畫個展。以順暢的線條描繪出具有個性的人物寫生為其特徵。

小山綠（62歲・1年5個月）

判斷力非常正確。在重要部份上均能發揮實力。她是個十分可靠之人。

鈴木榮子（56歲・1年5個月）

英語會話很棒。到國外寫生旅行時都得靠她。興趣非常廣泛，對繪畫特別積極。聽說她跟美國畫家是以英語來學習繪畫的。

田中明子（59歲・3年）

「動態」活動是游泳、網球，而「靜態」活動是寫生，為目前最感到興趣的嗜好。雖然是很安靜的人，但以自己的速度一步一腳印地不斷努力精進。

中山香代子（60歲・3年）

她是非常會照顧人的人，特別是對老年人很體貼。長久以來從事繪本的製作、T恤的圖案設計和在同人雜誌上投稿等非常活躍之人。從日本畫轉而朝向寫生方面去發展，特別擅長於花的寫生。

沼田保子（64歲・3年）

她和大家一樣也是個多才多藝之人。從手繪信轉而朝向風景寫生、人物寫生去發展。其中以她的手繪信令人感動。是個完美無缺的家庭主婦，值得大家學習。

細井育子（57歲・1年）

現為看護義工，並持續中。她是以描繪花和人物寫生、風景寫生同時並進，興趣廣泛。能描繪出具有她自己風格魅力的寫生作品。

吉原康世（61歲・10個月）

聽說在不久的將來要進行腳部的手術，因此有一段時間無法畫畫，但在此之前想向人物寫生挑戰。她是個沉默寡言但腳踏實地之人。也描繪風景寫生。

渡邊直子（62歲・1年）

她是從風景寫生轉而朝向人物寫生之人，活力充沛，夫妻倆一起享受寫生的樂趣。

這本有要訣！Get the Point of Watercolor

20分鐘就上手！
淡彩人物速寫

出版	三悅文化圖書事業有限公司
作者	服部久美子
譯者	楊鴻儒

總編輯	郭湘齡
文字編輯	王瓊苹、闕韻哲
美術編輯	朱哲宏
排版	張玉衡
製版	明宏彩色照相製版股份有限公司
印刷	桂林彩色印刷股份有限公司

代理發行	瑞昇文化事業股份有限公司
地址	台北縣中和市景平路464巷2弄1-4號
電話	(02)2945-3191
傳真	(02)2945-3190
網址	www.rising-books.com.tw
e-Mail	resing@ms34.hinet.net

劃撥帳號	19598343
戶名	瑞昇文化事業股份有限公司

初版日期	2008年9月
定價	280元

●國家圖書館出版品預行編目資料

20分鐘就上手！淡彩人物速寫 /
服部久美子作；楊鴻儒譯.
-- 初版. -- 台北縣中和市：三悅文化圖書, 2008.09
96面；18.8×25.7公分

ISBN 978-957-526-795-7(平裝)

1.人物畫 2.寫生 3.繪畫技法
947.2 97017095

DAREDEMO EGAKERU 20 PUNKAN JINBUTSU SKETCH BENKYOHOU
© KUMIKO HATTORI 2002
Originally published in Japan in 2002 by JAPAN PUBLICATIONS, INC.
Chinese translation rights arranged through TOHAN CORPORATION, TOKYO.,
and HONGZU ENTERPRISE CO., LTD.